繪畫大師寫實創作解析系列

多變的線條

瑞秋・魯賓・沃爾夫／著

韓子仲／譯　劉國正／校審

新一代圖書有限公司

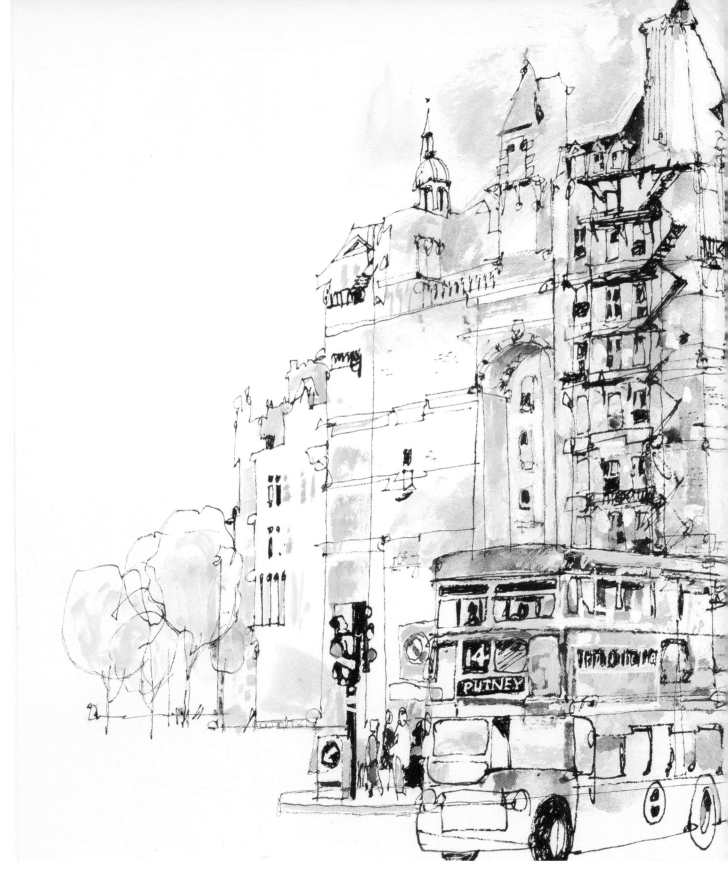

倫敦｜保爾・G・梅利阿（Paul G.Melia）

材料：針管筆、水彩、白報紙

尺寸：29cm×38cm

這張畫是我在工作室裡根據前兩次去歐洲旅遊時拍攝的數百張照片組合而成的。對於我這個老建築發燒友來說，倫敦真是一座讓人著迷的城市，因為那裡到處都是老建築。每一街區的拐角都會給你帶來繪畫的靈感。我流連忘返於此──金色屋頂的國會大廈，白金漢宮門口換崗的衛兵，到處是雕塑、皇室居所和古蹟──沒有一處是相同的。這張畫用時約4─6個小時。

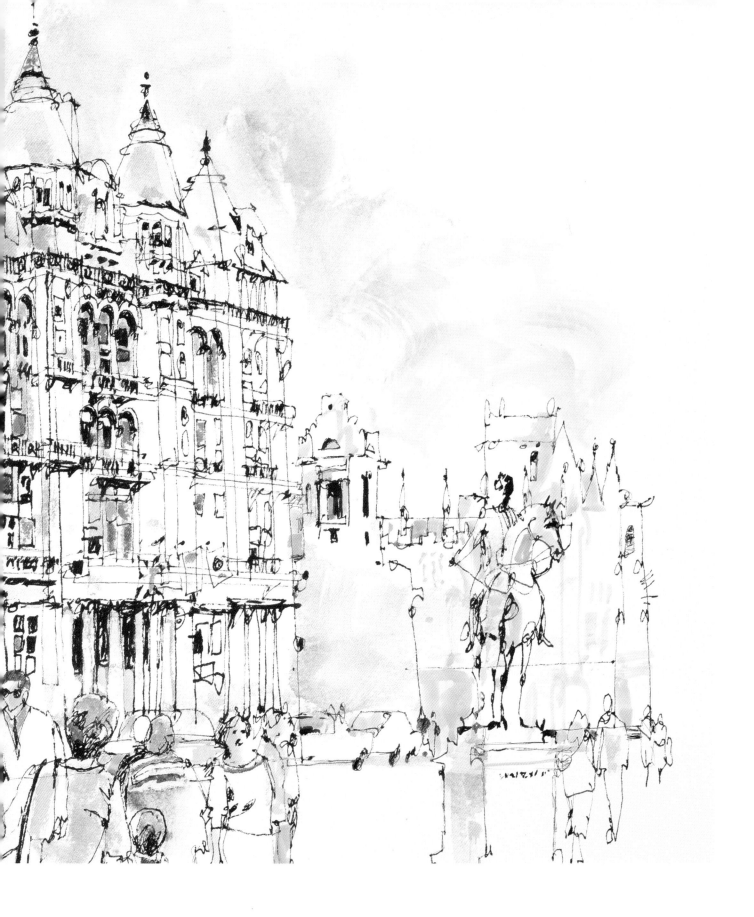

目 錄

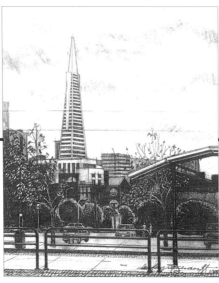

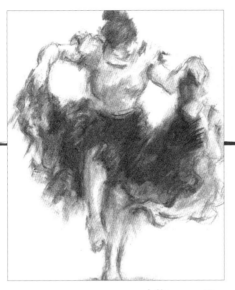

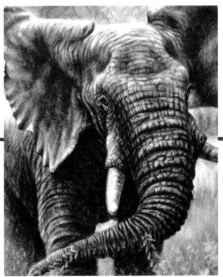

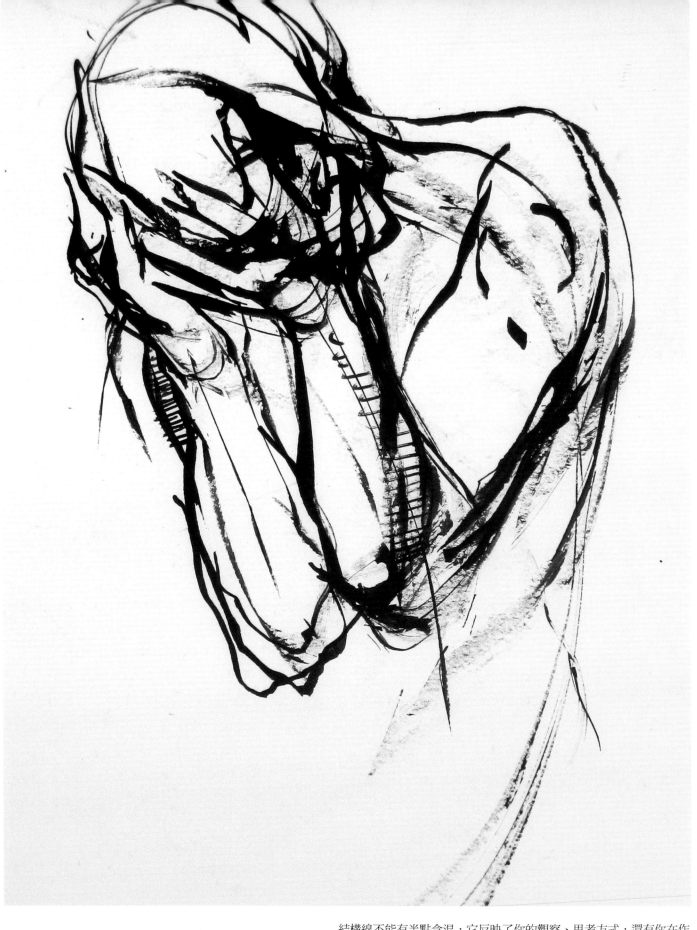

悲傷｜喬安娜・波爾熱・羅格萊斯

材料：印度墨、紙

尺寸： 51cm×38cm

結構線不能有半點含混，它反映了你的觀察、思考方式，還有你在作畫時的思維變化，這些都將引導觀者更快地進入畫中。

——喬安娜・波爾熱・羅格萊斯（Joanne Beaule Ruggles）

引言

　　在本書中，我們將主要探尋"線"以及藝術家關於線的思考。對於很多人來說提到繪畫首先想到的就是線。藝術家處理線的方式就如同筆跡一樣有著自己的個性且成為了個人易於識別的標誌。我們可以舉出很多這樣的例子：梵谷（Van Gogn）、林布蘭(Rembrandt)、塞尚（Cezanne）、丟勒（Durer）等等。

　　在進行本書組稿前，我希望藝術家們能給出一些關於線的個人觀點（當然這不是強制的），結果我完全被眼前這些充滿智慧和思想的文字吸引住了，誰說藝術家只會看而不能寫呢？！在這些作品中，線可以是嘗試性的或自信果敢的，富有美感或粗糙不加修飾的，混亂的、有序的、柔順的甚至是暴力的。工具的選用直接影響著線的質感，但更重要的是藝術家如何使用工具以及如何在畫面上營造出氣氛。繪畫，儘管是平面二度的，但在本書中藝術家們卻給出了不一樣的答案，讓我們看到了更多的可能性和延展性。

　　朱利・L・伊列克（Julie L. Jilek）將繪畫與雕塑進行了比較，她說："我像一個雕塑家那樣研究線條，開始時我圍繞形象用大膽的筆觸展開，然後再慢慢深入……"

　　喬・L・麥克・科西尼（Joe L. Mac Kechnie）在線中感受到了音樂："動感的線條好像緊繃的琴弦，當它發自藝術家內心時，我能感受到這種精美的樂聲。"

　　對於喬安娜・波爾熱・羅格萊斯而言，繪畫如同一次令人興奮的冒險活動："繪畫對我來說就是一次冒險，就如同拿著鋼筆和墨水行走在鋼絲上一樣。"而與喬安娜不同，貝茨・科勒（Bets Cole）的繪畫體驗就好像在講解文法，她說："線是一個藝術家的形容詞、動詞和名詞。"

　　不同的線條訴說著不同的內容。"鬆動的線條總是能傳遞出更多的資訊。"查爾斯・喬斯・畢菲亞諾（Charles Jos Biviano）如此說。霍利・辛尼斯卡（Holly Siniscal）認為"風格化的線條更能表現出質感"。艾倫・埃亨伯格（Ellen Erenberg）："我鍾愛的線條是那些如竊竊私語般的……"

　　在此我很樂意向讀者們推薦兩條藝術上的建議，我對此深有體會。我們多年的老朋友，朱迪・貝特斯（Judi Betts），她是我所知道的一位在藝術上得到了很多樂趣的人，她告誡我們："藝術家的創作應該更多地表現為隨機的而不是如搜尋引擎那樣的！"最後是傑羅姆・C・格特切（Jerome C.Goettsch），他提醒我們："要成為一名生活的觀察者，並努力去捕捉每天所發生的事。"

　　我認為對於藝術家來說，這都是很好的建議！

<div align="right">瑞秋・魯賓・沃爾夫</div>

<div align="right">*Rachel*</div>

1 肖像

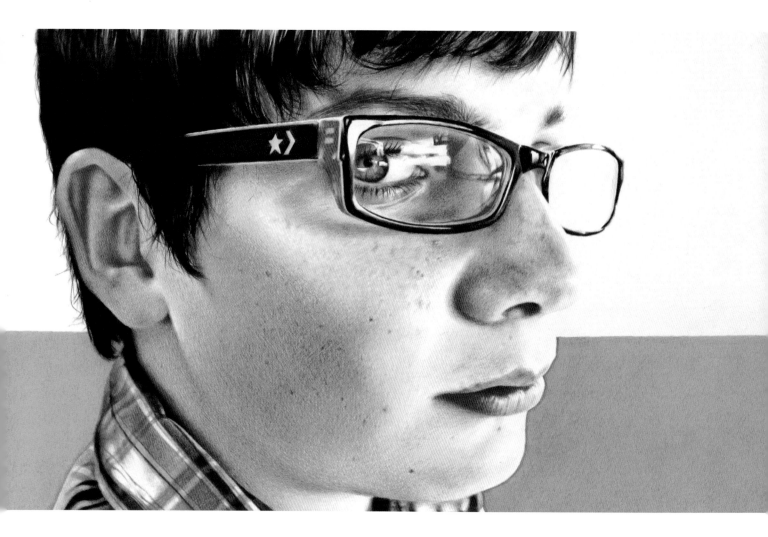

伽倫（Galen）｜唐賈・岡特（Tanja Gant）

材料：彩色鉛筆、光滑的布里斯托紙板

尺寸：32cm×61cm

我創作的素材主要來源於那些已經具備很好表情、線條和透視的照片。在《伽倫》這張畫中，我用彩色鉛筆從亮部畫到暗部，再將背景分割成兩個不等的部分進行描繪，以增加畫面戲劇化的效果。不僅如此，我還用素描畫了一個非常細緻的底，用彩色鉛筆在這個底上排線描繪，以表現出更豐富的層次和質感，但請記住，無論用什麼技法都是為了要更準確地表現出繪畫物件，這完全就是一種態度！

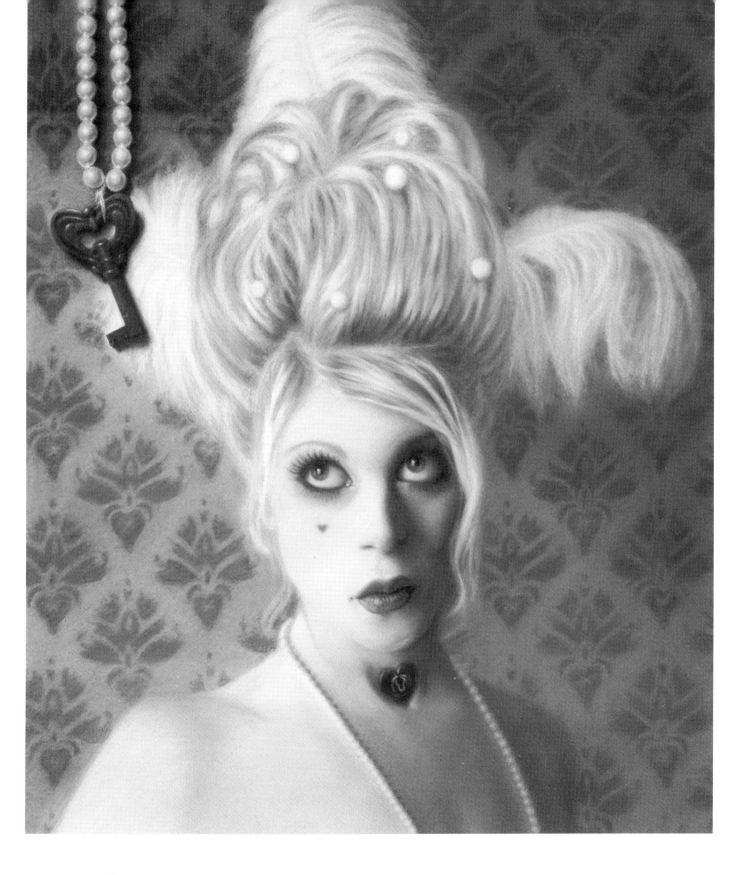

等待中的女士｜斯塔爾・蓋勒（Star Galler）

材料：木炭、紙本

尺寸：51cm×41cm

我喜歡自畫像，因為它記錄了我生命中不同階段的狀態。裝扮自己是我最大的興趣愛好，甚至已經成為我生命中的一部分。另外，我收集的服裝和化妝品已經占滿了整個衣櫃，當我在表現這些物品時，我會覺得這把能幫我擺脫當前境遇的鑰匙是如此的遙不可及。

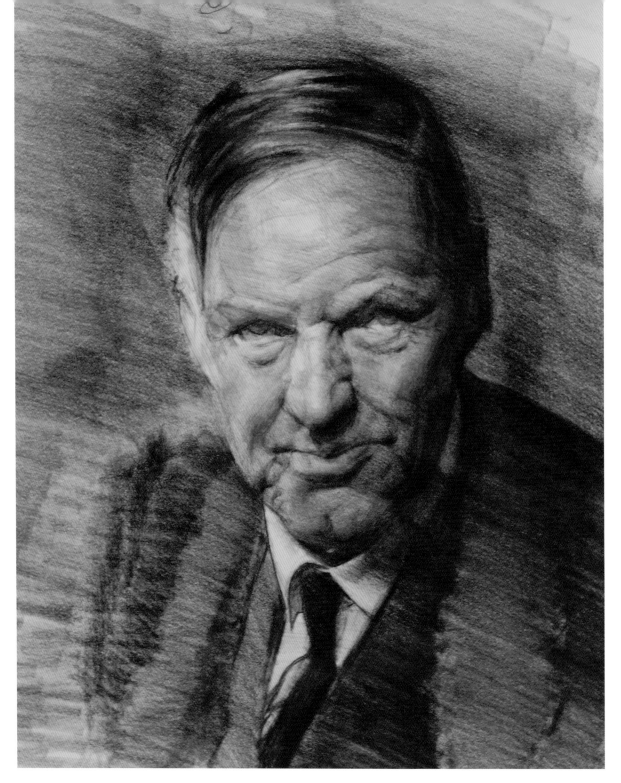

未被混合的線條是如此極具彈性，它們可以勾勒出形象，使邊緣清晰、引人入勝。——凱文・M・伍斯特（Kevin M.Wueste）

繼承人｜凱文・M・伍斯特
材料：木炭和炭筆、白報紙
尺寸：61cm×46cm

這張作品參考了律師柯拉倫斯・達爾羅（Clarence Darrpw）的幾張照片。它示範了一幅肖像是如何從簡單、抽象的形態中構建出來的。
我用強烈的斜角線和清晰的明暗對比來控制造形，並不斷變化線條的質感和改變炭筆的壓力，以此來完成明暗的微妙過渡。儘管這種
紙的色調通常都是淺燕麥色的，但仔細控制其中各部分的明暗值仍然可以將白襯衫的感覺表現得淋漓盡致。

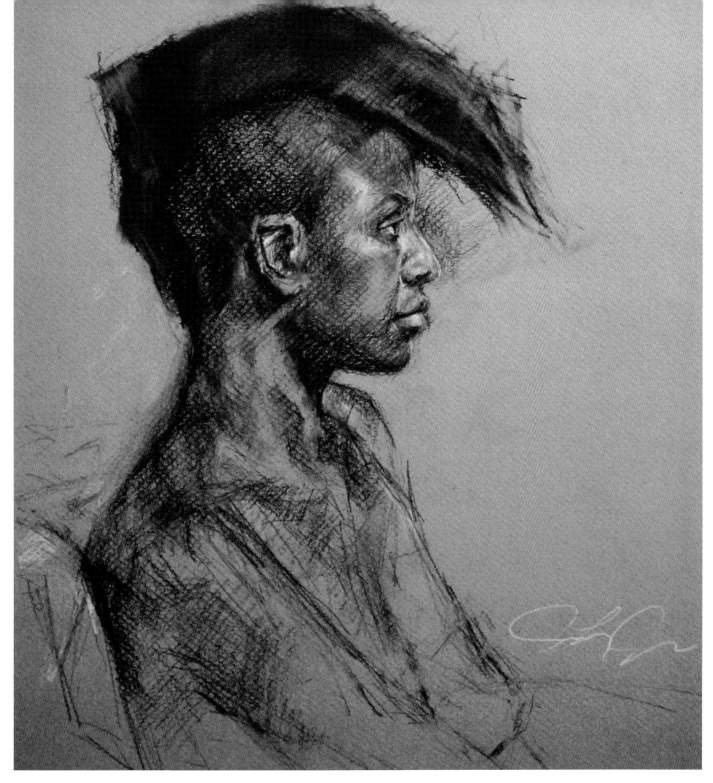

我像雕塑家那樣去研究線條，開始時我圍繞形象用大膽的筆觸展開，
然後再慢慢深入，並研究哪些部分應該強化，哪些部分只要有節制地
一筆帶過即可。——朱利·L·伊列克

莫霍克人（克利斯蒂娜）（Christina）｜朱利·L·伊列克
材料：木炭筆、白堊筆、康頌紙
尺寸：30cm×41cm

《莫霍克人》是一張3小時的人體習作，是我第一次嘗試使用炭筆繪畫。在此之前，我習慣用豐富的色彩和具有表現力的混合媒介
進行拼貼，以表現出強烈的符號及具有壓迫性的色彩感受。有時單色繪畫要求更高，如對明暗的處理、邊線的控制等，同時還要
求繪畫者要有更精準的造型能力。當我還是學生時，曾被老師鼓勵要多用橡皮來作畫，然而今天它已成為我必不可少的工具了。
我享受寫生中的變化：在動態中去調整、取捨、精細地組織，以尋求微妙的平衡，且這些都將在同一時刻發生。

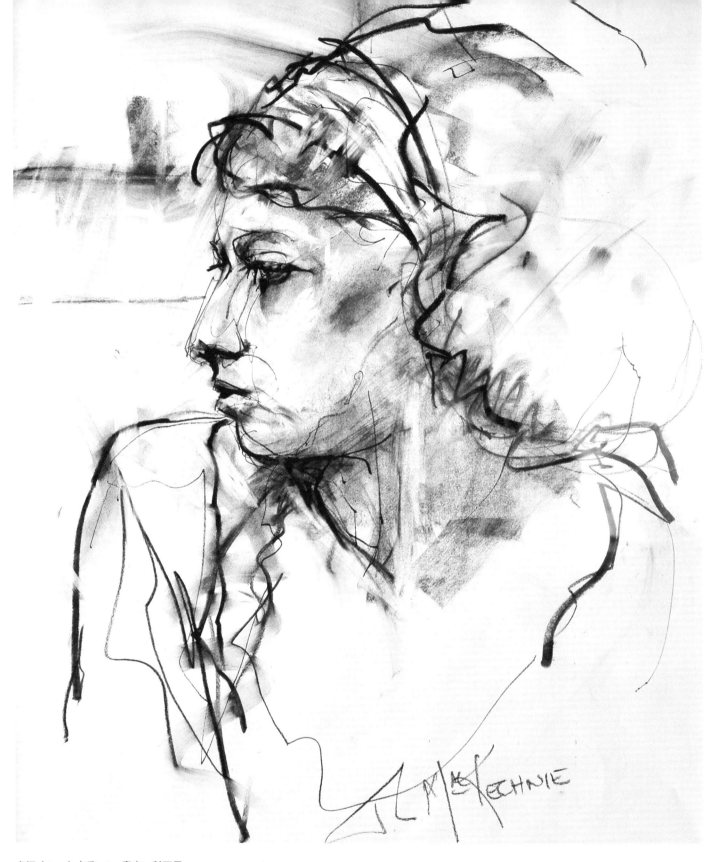

卓婭（Zoey）│喬・L・麥克・科西尼
材料：軟藤木炭條、炭精條、紙本
尺寸：61cm×46cm

卓婭既是模特兒也是藝術家，所以她擺的動作很能激發畫家的創作欲望。我先用炭精條輕靈地勾畫出她大致的輪廓。我喜歡飄忽的且有
些鬆動的輪廓線，我認為這種幽靈般的線條更能挑逗觀眾的眼睛，營造出動感和深度。然後，我再用藤木炭條快速地確定陰影形狀，
並用手指和可塑橡皮擦出模糊的陰影效果。這種蹭擦會為畫面增加動感。最後的粗線條是用扁平的炭精條來完成的，那些線條純粹源
自我個人的偏好，它們是直覺的、動感的，也是戲劇化的。

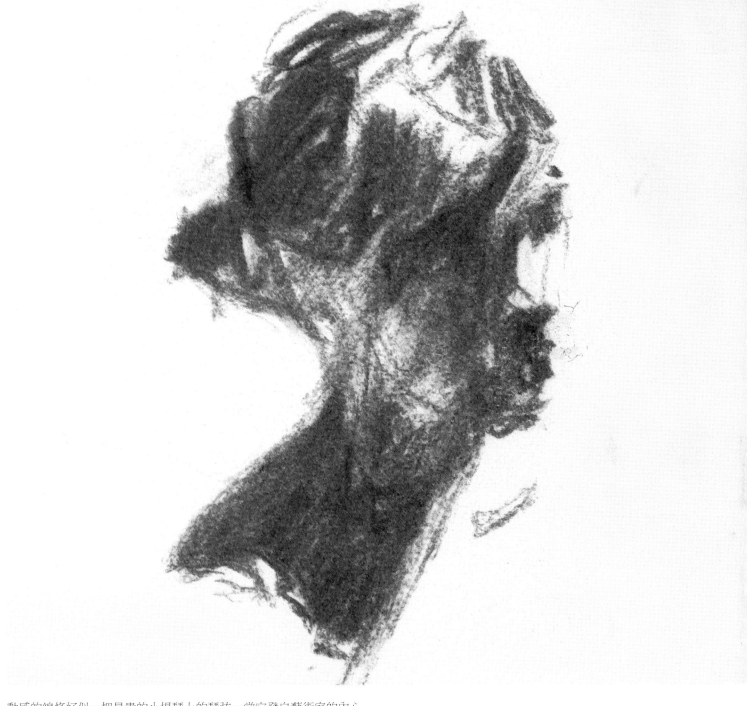

動感的線條好似一把昂貴的小提琴上的琴弦。當它發自藝術家的內心
時，我們能感受到它那精美的音色。──喬·L·麥克·科西尼

瑪雅（Maya）｜勞瑞·坎普（Laurie Kampe）
材料：柳炭、紙本
尺寸：13cm×13cm

《瑪雅》是一張短時間的寫生作品。大多數我用柳炭完成的作品都是透過各種手段，包括筆擦、手指、軟
羊皮和可塑橡皮反覆修改，疊加而成的。然而《瑪雅》卻不同：它以一種更加直接的方式快速地表現了出
來，很少修改。在光與影的色塊中，陰影表現出¾側面的動態，你會發現人物面部的亮部形狀並不是畫出
來而是被襯托出來的，且同周圍的空間混合在一起，柔和而自然。這種形體的對比突出了作者的意圖：用
線條和塊面來塑造一個具有深度及富有動態的畫面效果。

13

日常生活呈現出令人難以置信的快節奏，但在這匆忙中，我仍然可以透過
跳躍的線條去捕捉住這個世界的美。──艾瑞娜（Arina）

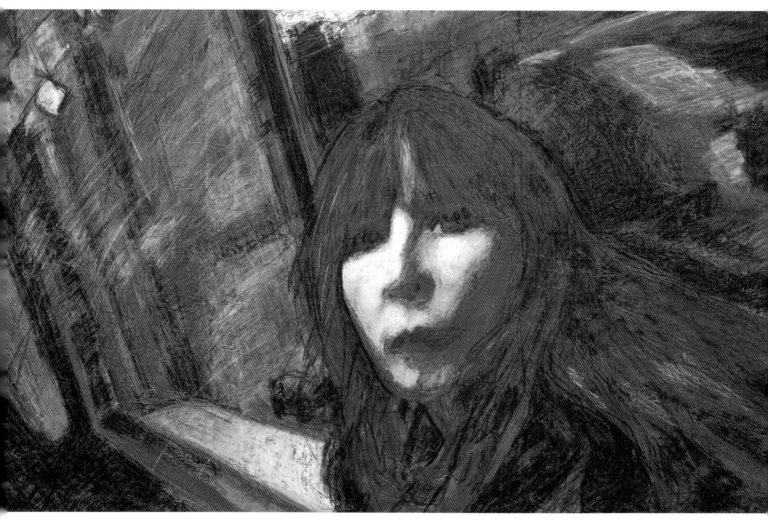

心隨風動｜艾瑞娜
材料：油彩、木炭和丙烯、布面
尺寸：76cm×122cm

繪畫本身及其線條讓我著迷。我的靈感來自繪畫行為本身，尤其偏愛那種在隨意、偶發的塗抹中創造出來的有序的視覺效果。在這個
過程中，繪畫形象可能只是透過某種嘗試、經驗得來的一個閃念，抑或是對於線條的純粹追求，但無論如何，這絕不是一個預先設定
好的計畫。我喜歡在繪畫中感受這種隨機的挑戰，在色彩與線條的交織、跳動中去捕捉轉瞬即逝的生命片段、飄忽的陰影或者是一絲
難以琢磨的笑容。

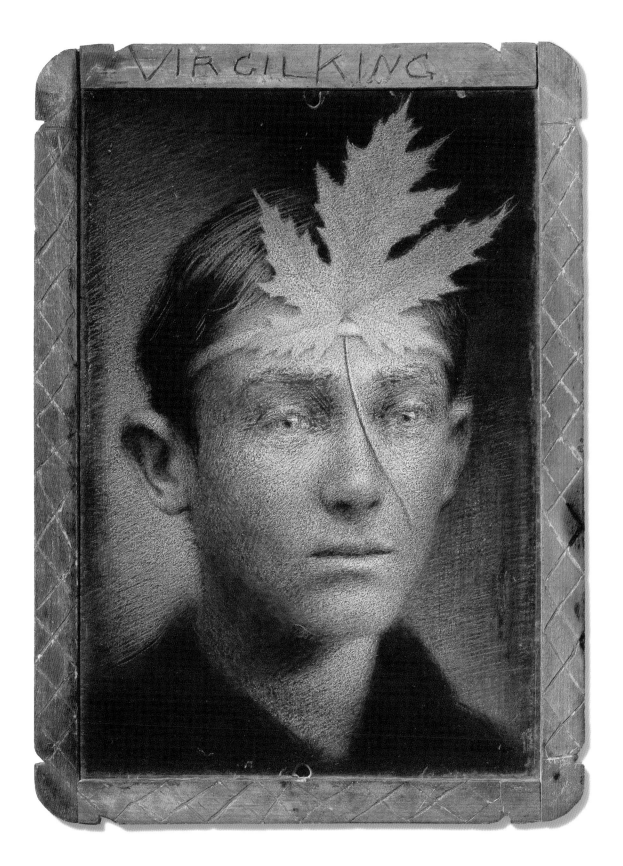

維吉爾・金（Virgil King）｜科瑞斯・露西（Chris Rush）

材料：粉筆、19世紀石板

尺寸：36cm×25cm

當我發現這塊老石板時，它已經空白了整整一個世紀，只留有主人的名字，維吉爾・金，鎔刻在木質的邊框上。這個有著古怪的名字的小男生究竟是誰呢？在這張畫中，我假設了一個答案：他是一個若有所思的帶著花環的男孩。

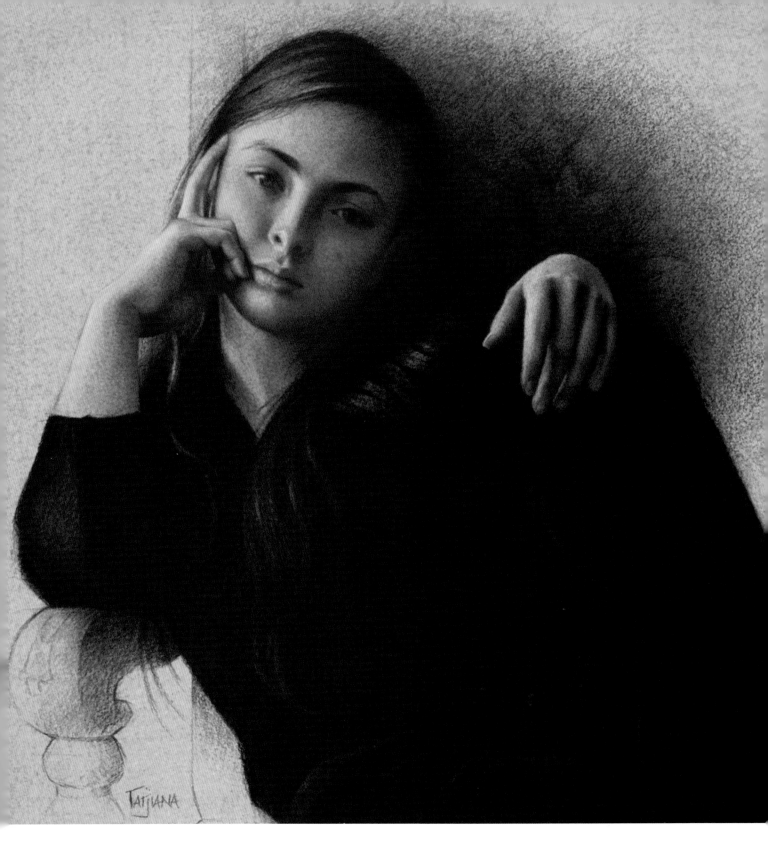

斜靠著的塔蒂（Tati）| 凱芮·埃爾維茨（Carey Alvez）
材料：炭筆、粉筆、丙烯液、水彩紙
尺寸：41cm×46cm

《斜靠著的塔蒂》是在工作室內完成的，我用三張不同的照片作為參考，畫出了這樣一張素描寫生。我想要在模特兒身上找到一種真實的、自然的肢體語言，因此我盡可能使用自然、柔和的光線，且使光線聚焦在一些細節上：手、腳、衣服等等。當最初的輪廓線被確定下來後，我開始區分明暗區域，再建立基本形態。請記住，照片作為參考僅僅是為了保證與物件的相似，只有將陰影、高光、明暗度和細節都處理完整才能創造出一個令人滿意的畫面效果。接著，我再用豬鬃筆刷柔和畫面，軟橡皮修出形狀和凸出亮部，如果需要，還可以用白粉筆點出高光。

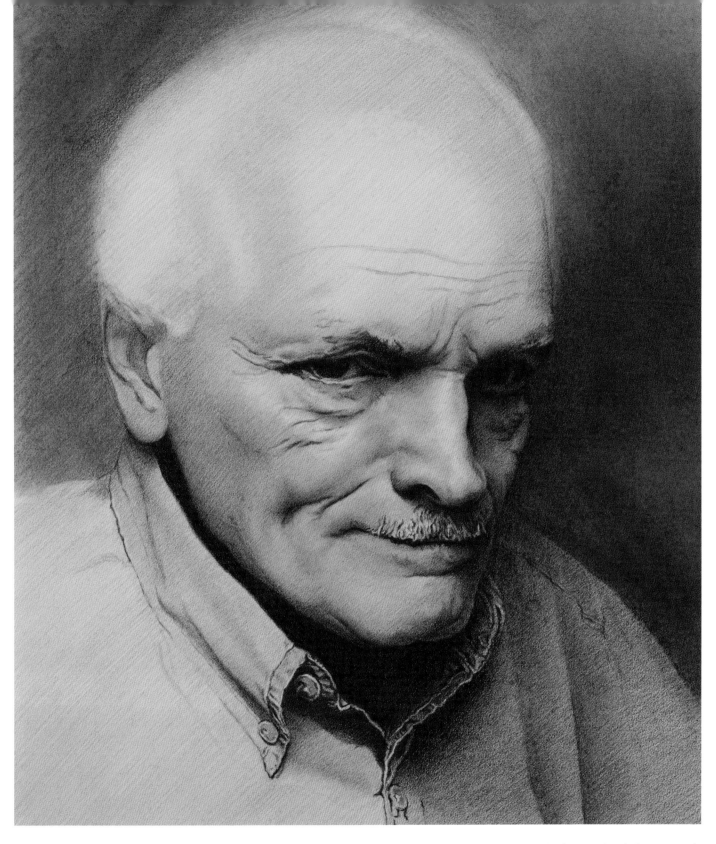

這張畫是我根據一張黑莓手機內的照片在家中的工作室裡完成的。我用帶有不同鉛芯的2mm卡蘭蒂牌自動鉛筆和石墨粉完成了背景。當我還是一個年輕藝術家時，我曾深深迷戀圖盧斯的勞特累克（Lautrec）和安格爾（Ingres）的繪畫技術，他們能夠用一根單線表現出形體，這簡直就是魔法。我在肖像畫中的首要目的是要表現出某種品質——在這張畫中歲月的流逝和滄桑就是我要突出表現的部分，這既是內在的也是外在的。不僅如此，在肖像畫中平衡技術的需求和人性的表現對於我來說也是一種挑戰，只有保持住這種平衡，才能表現出生命。

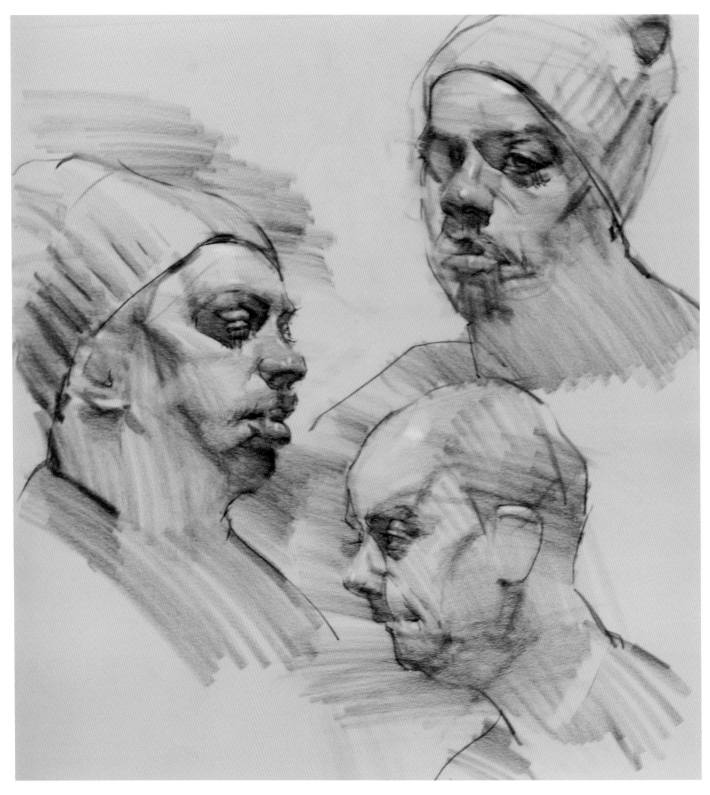

我喜歡這樣的說法：線可以被看作是一個邊緣，它要麼是一個形的開始，要麼就是規定了你正在表現的某個形。——凱文‧M‧伍斯特

20分鐘的頭像習作｜凱文‧M‧伍斯特
材料：炭筆、木炭筆、光滑的白報紙
尺寸：61cm×46cm

這些快速的頭像練習出自寫生。我盡可能地用簡單的形體表現出每一個物件的特點。皮雷（Pierre）的帽子和他非常有特色的容貌給了我一種被遺棄的感覺，我努力透過對他嘴部和眼神的刻畫去捕捉那種感覺。我在泰瑞（Terry）身上也看到一種厭世的情緒，他們的組合看上去很自然——透過不同物件之間的色調過渡彼此聯繫。我運用線條表現出了形與陰影的對比，以顯示出光在形象上的流動。

你在看什麼？｜喬·L·麥克·科西尼
材料：墨水、水彩、冷壓水彩紙
尺寸：46cm×61cm

《你在看什麼？》是我為當地藝術社團所作的一
張一小時的示範練習。我在當地集市上用相機拍
攝了一張紳士的照片，並用墨水和細鋼筆勾畫出
紳士的大致輪廓。然後，我用水彩顏料塗抹陰影
和膚色，更深的細節是用水溶煙灰墨的速寫鋼筆
完成的，最後我又用水柔和了線條邊緣，以達到一
種淡彩的效果。觀眾從遠處是看不見這些底稿的，
但只要靠近一些，就可以欣賞到水彩色塊之下那些
由蛛網般的線條所展現的另一個空間。

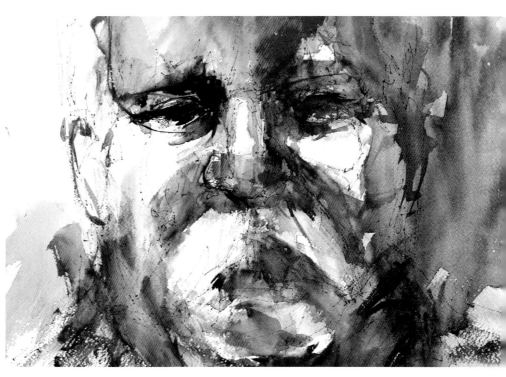

線與形的藝術表現如同一場優雅的舞蹈表
演，單獨的一方不能凌駕於另一方之上，
它們必須是相互交融的。

——喬·L·麥克·科西尼

鬼臉｜保爾·G·梅裡阿
材料：黑色馬克筆、白色馬克紙
尺寸：25cm×20cm

我有些搞怪，尤其是和我的孫兒們在一起的時候。
有一天我讓我三個漂亮的女兒中的一個（她是一
個優秀的攝影家和影像製作專家）幫我拍了一些
古怪且瘋癲的臉部照片。我挑出四張畫成草圖，
作為我將來創作大型壓克力及混合材料作品的素
材。（作畫時間：20—25分鐘）

19

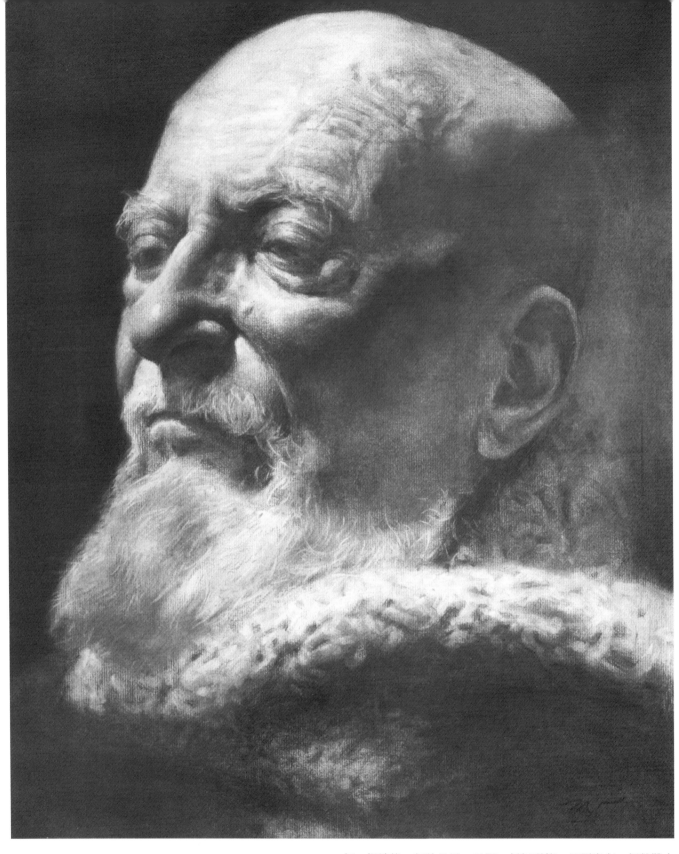

安東（Anton）｜譚子繆
材料：柳炭、炭精條、木炭筆、紙
尺寸：61cm×46cm

我想在這幅畫中表現出一些超越照片的東西。一件完整的藝術作品應該比照片更真實。一位成功的肖像畫家在試圖捕捉到物件神韻之前應該十分瞭解其內在的結構，贏得這種技能需要盡可能地去描繪生命本身。作為一名專業攝影師，安東說：「繪畫在捕捉我的個性和精神方面超過了照片所能達到的一切！」

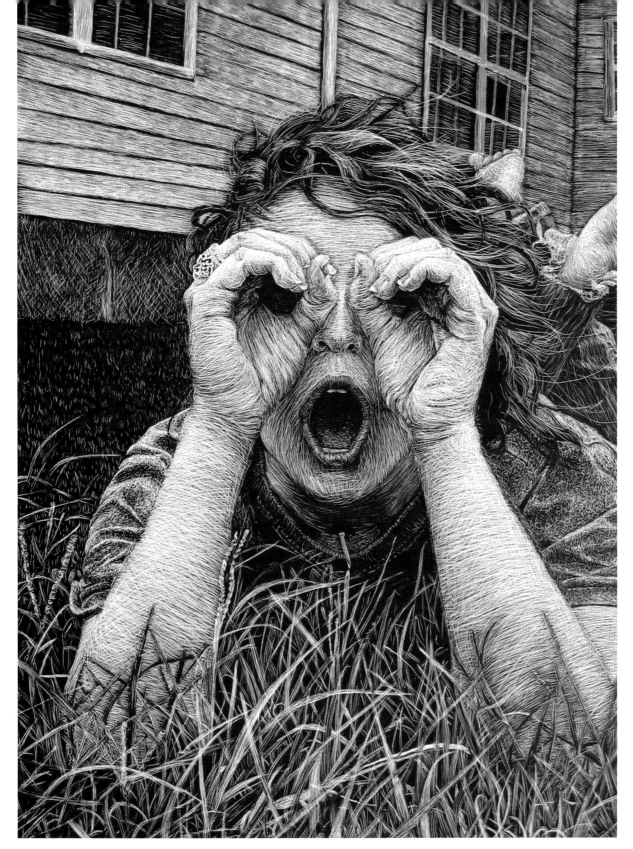

在木版畫中，線意味著所有，即沿著物件的外輪廓去確定形式和特徵，並使它們活躍起來。——肖娜·芬妮（Shauna Fannin）

夏日魔法｜肖娜·芬妮

材料：木版畫

尺寸：36cm×28cm

木板畫一直是我鍾愛的繪畫形式，它具有強烈的對比效果，近似於雕塑，這讓我非常滿意。在《夏日魔法》中，我刻畫出了人物的外輪廓並賦予它形式語言，這是素描所不能達到的效果。這張照片是我的好朋友安娜·貝蒂·哈維娜（Anna Beth Havenar）。孩子般的天真讓人想到《馬太福音》中的一段話："事實告訴你，除非你變得像個孩子，否則你永遠進不了天國。"

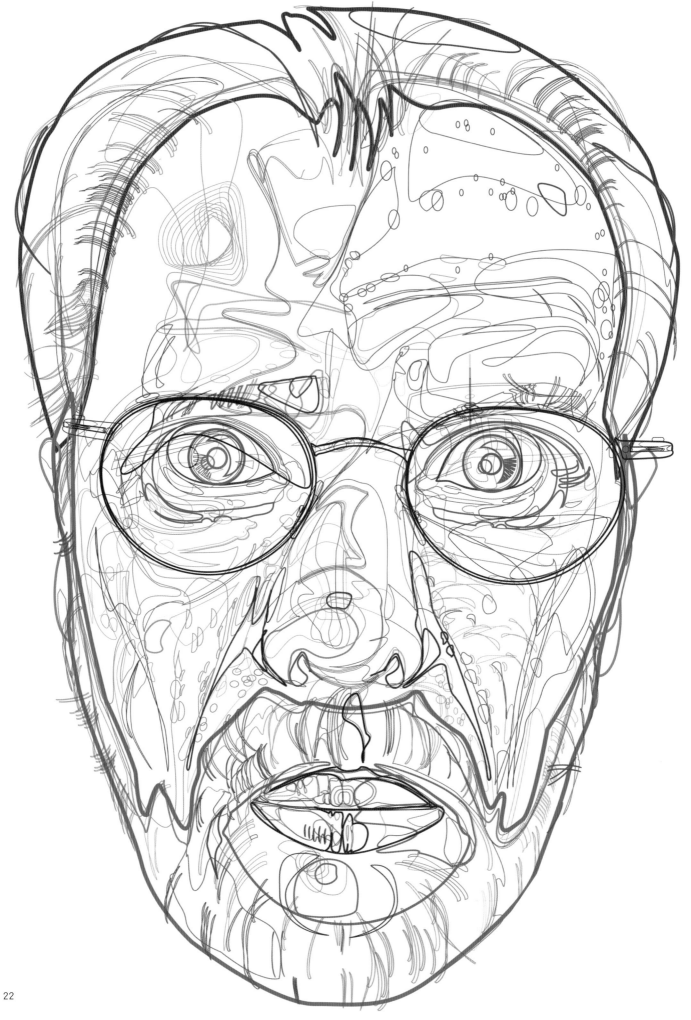

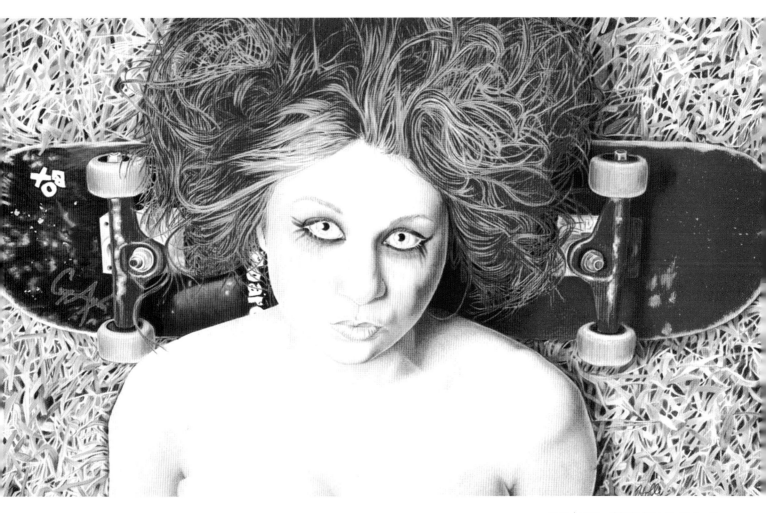

滑板｜霍利・辛尼斯卡(Holly Siniscd)
材料：彩色鉛筆、光面卡紙
尺寸：32cm×58cm

這是我女兒阿比（Abby）的一張肖像畫。我想用跳動、誇張的色彩捕捉住她
那特立獨行的個性。我設想了一個畫面並且參考了一組照片，為此我畫了很
多不同的構思草圖，直到我覺得能夠充分表現出對象獨特的個性為止。在草
地和對象雜亂的頭髮之間，我透過風格化的表現呈現出了它們不同的質感。

風格化的線條創造出了質感。──霍利・辛尼斯卡

藝術家的自畫像｜肯・格哈寧（Ken Graning）
材料：鉛筆素描、紙、AI圖形軟體、數位板
尺寸：102cm×76cm

這件作品是用純粹的線條來表現的，沒有色調，表達了一種混合的藝術風格：傳
統繪畫技術與數位圖像結合的產物。我首先用鉛筆直接在鏡面上把我的臉勾畫了
出來，再將草圖輸入到AI軟體中，用電子筆描出線條（每根線條都有著不同的色
彩值和磅數），最後我再將其輸出為大尺寸的數位噴墨印畫（限量版畫）。我認
為如果你希望得到一張整潔、精準的線描作品的話，那麼電子筆將是藝術家非常
好的選擇。

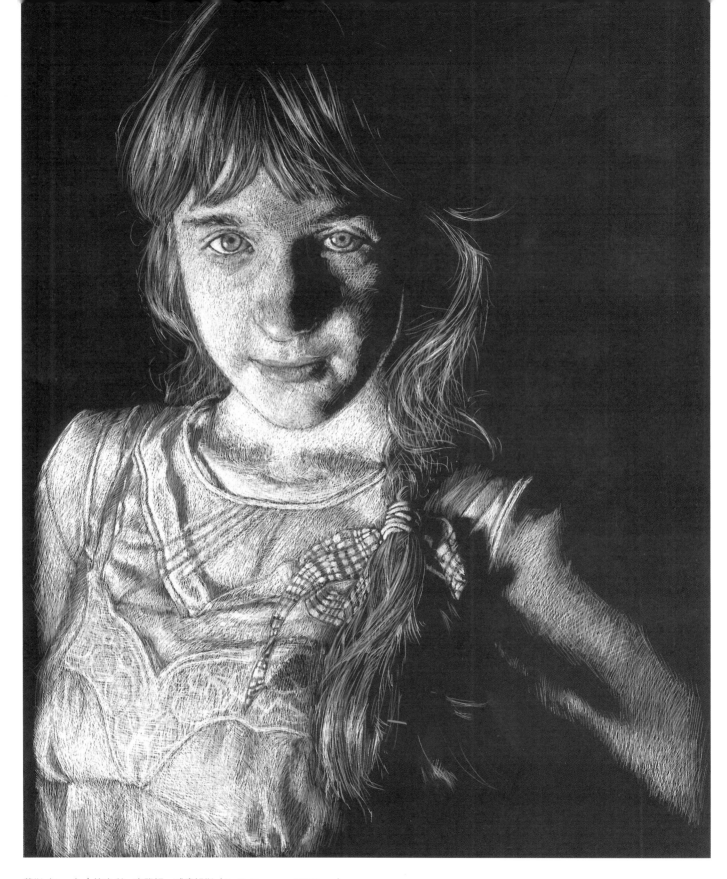

薩斯（Sass）｜埃米利・齊雅妮－威廉姆斯（Emily Kearney－Williams）

材料：木版畫

尺寸：30cm×23cm

這件作品源自一張朋友的照片。此前我只嘗試過一次木版畫，這次我想運用細小且精細的線條來完成這件作品。開始我先用粉筆起稿，它很容易被擦去以至於不會在板上留下任何痕跡。然後我用刻刀沿著臉部的高光刻畫出非常細密的交叉線，直至最後完成頭髮和衣服。

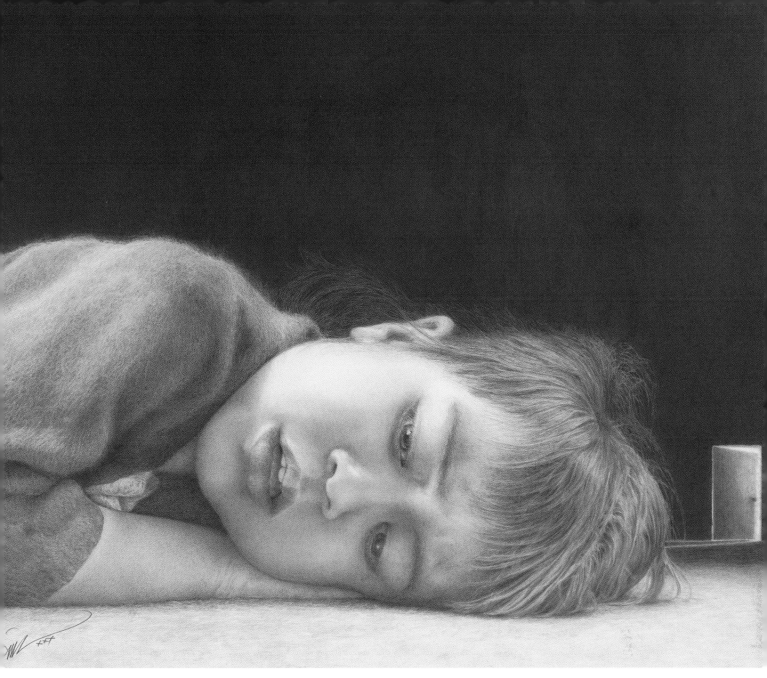

為了表現出那些具有動感和深度的線條，我在運用柔軟的藤
木炭條時，嘗試了不同的壓力和角度，還有揉擦的效果。
——迪娜‧馬汀（Dina Martin）

幽光｜迪娜‧馬汀
材料：石墨、木炭石墨混合背景、布里斯托光面紙
尺寸：34cm×42cm

這件作品描繪了希望與困境。我設想了一扇若隱若現的小門來表現這個超現實主義的場景。在完成了
一張粗略的小稿後，我又參考了兩張照片並徒手在一張大的布里斯托紙上描繪出了小孩。接著，我使
用0.3或0.5mm的自動鉛筆和2mm的製圖鉛筆在不同層次中創造了一個完整的畫面。黑色的背景是用石
墨和木炭混合完成的，同時還使用了筆擦，使整個畫面更加柔和、溫暖。

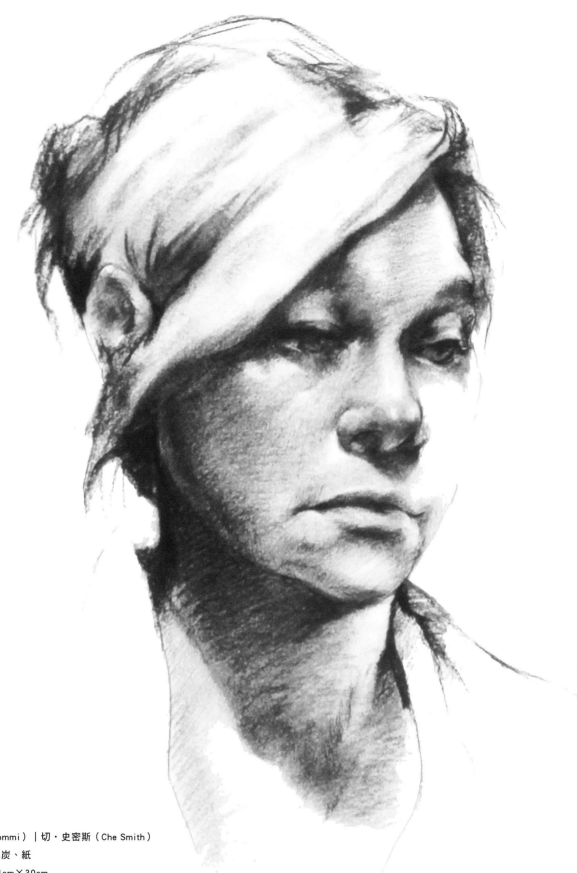

托米（Tommi）｜切・史密斯（Che Smith）

材料：木炭、紙

尺寸：41cm×30cm

我經常會把素描當作油畫來畫。對我而言，素描是另一種形式的油畫。我習慣從整體入手，只有確定好穩定的色調後，我才會開始細部的刻畫。如同畫油畫要從大筆刷過渡到小筆一樣，我喜歡先用木炭條扁平的一面作畫，然後再逐漸改用小工具直至完成。儘管如此，對我而言，最重要的還是繪畫的過程而不是結果。

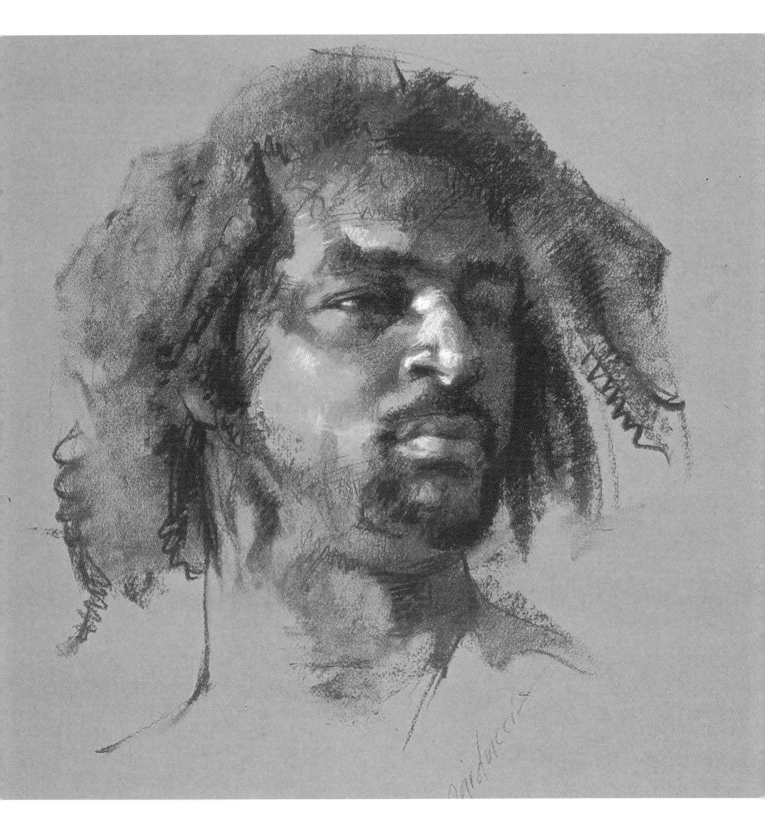

我的名字叫布魯（Blue）｜朱迪斯・B・卡杜西（Judith B.Carducci）

材料：軟藤炭條、黑白色粉筆、康頌紙

尺寸：48cm×61cm

一天晚上我和一些朋友雇傭了布魯做人體模特兒。我不喜歡完整的人體造形，反而是他那微微側傾的頭部和極具質感、飄動的頭髮深深吸引著我。我曾經一次性買了很多特殊底色的康頌紙，我好像特別偏愛在這些鮮亮的橙色紙上畫素描。

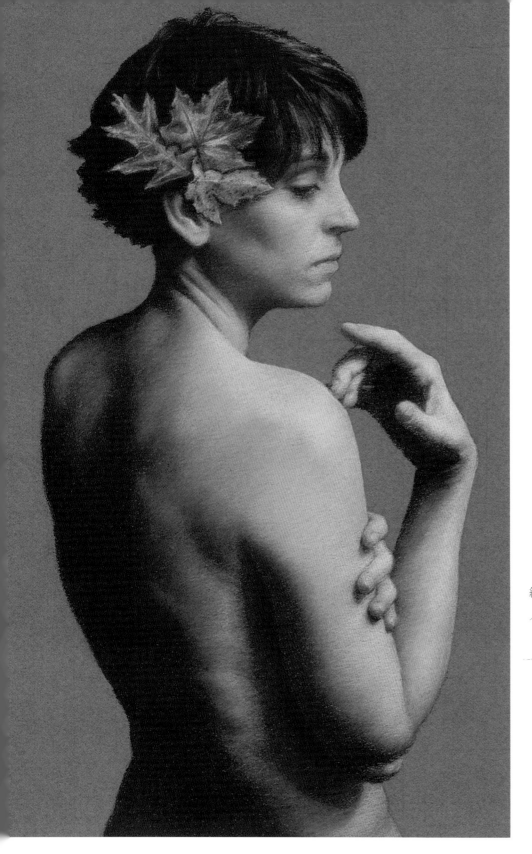

線是一個藝術家最個人化的表現，它就像每
人的筆跡那樣與眾不同。——瑪瑞娜·瓦克諾
（Myrna Wacknov）

秋日絮語｜翠維斯·米歇爾·巴蕾（Travis Micheal Bailey）
材料：木炭、白粉筆、藍色紙
尺寸：28cm×43cm

在構思這張畫時，我最關注的是怎樣將輪廓線柔和地融入到形體之中。在確定了精確的結構後，我在藍
色紙上用扁平的木炭條和白色粉筆平塗出了形象。不同的筆觸按照不同的方向覆蓋在紙面上形成了一個
底層。我從頭部開始慢慢向下畫，以表現出形體微妙的層次漸變和人體皮膚的質感。接著，我再精細地
刻畫出那些微妙的區域，比如手腕內部的皮膚和明暗交界的地方。

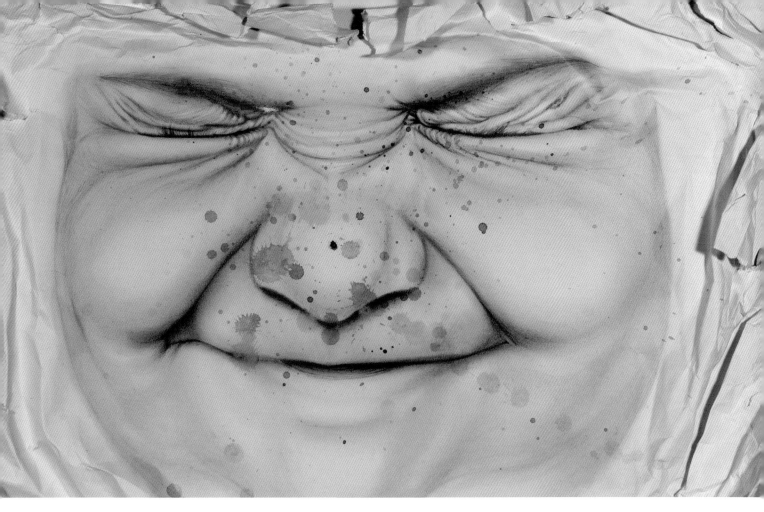

潑灑｜L・朱比卡・法－哈蒂（Ljubica Fa－Hardi）
材料：石墨鉛筆、水彩、紙
尺寸：41cm×61cm

我經常把肖像畫中的人物描繪得好像他們自己會意識到被畫在紙上那樣，能夠對紙的撕裂和褶皺產生反應，就如同人會對聲響和光亮十分敏感一樣。紙可以對肖像產生影響，如這是一幅在有褶皺的紙上畫的我三歲女兒面對照相機閃光燈時的表情。當我在往紙上潑灑顏料時，她的表情正好與此十分相配。當然在長時間辛苦的描繪之後，揉皺和潑灑畫面其實是件非常冒險的事，但我仍願意去嘗試一下。

伊夫琳的朋友（Evelin）｜瑪瑞納・瓦卡諾夫
材料：鋼筆、水彩筆刷、厚素描紙
尺寸：28cm×20cm

我的繪畫技法就是在修改輪廓線時盡可能地保持鋼筆在紙上的連續性。這將有助於我充滿感情地去表現物件。我喜歡反覆疊加線條而不是一遇到問題就將它們擦掉。當我依據先前的線條連續修改時，它們會變得更加準確。鋼筆墨水在碰到濕筆刷後會滲化開來，我喜歡這種偶然性的效果來表現陰影，以增加畫面的分量。我常帶著一套簡單的繪畫工具，鋼筆、廉價的筆刷、擠壓式水罐，還有速寫本。

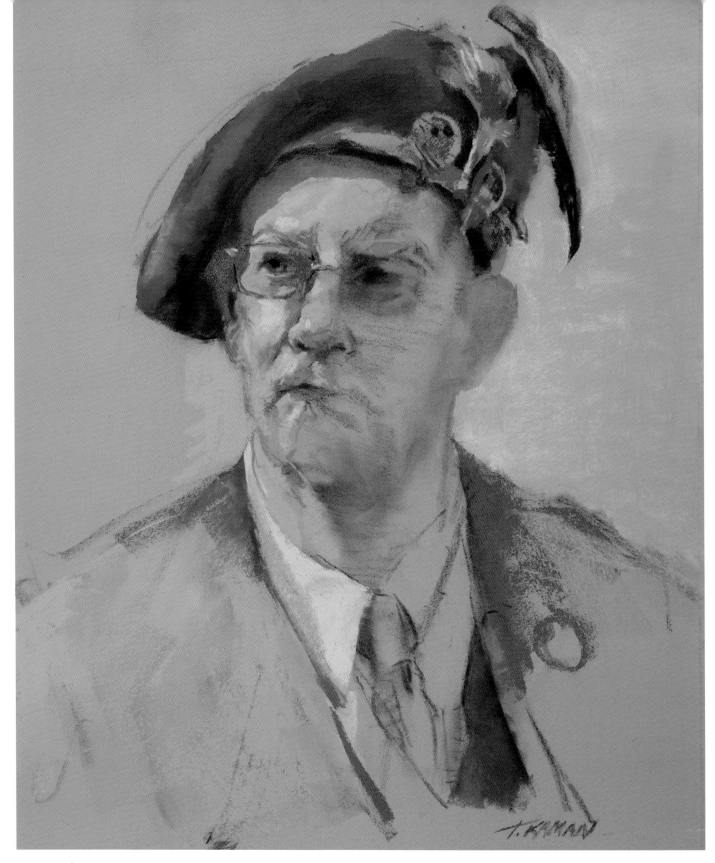

蘇格蘭帽子｜特瑞夏‧卡曼（Tricia Kaman）

材料：木炭、色粉筆、色粉紙板

尺寸：51cm×41cm

在面對模特兒時，我通常喜歡用木炭起稿，再用色粉筆刻畫出模特兒臉部的亮面。在完成胸部和帽子的著色後，我驚訝地發現畫面已經非常完整了，所以臉上的暗部區域基本沒有改動，而是保留了底稿的原樣。《蘇格蘭帽子》是一個完美的範本，它告訴畫家該在什麼時候結束工作，而不是一味地繼續、繼續。

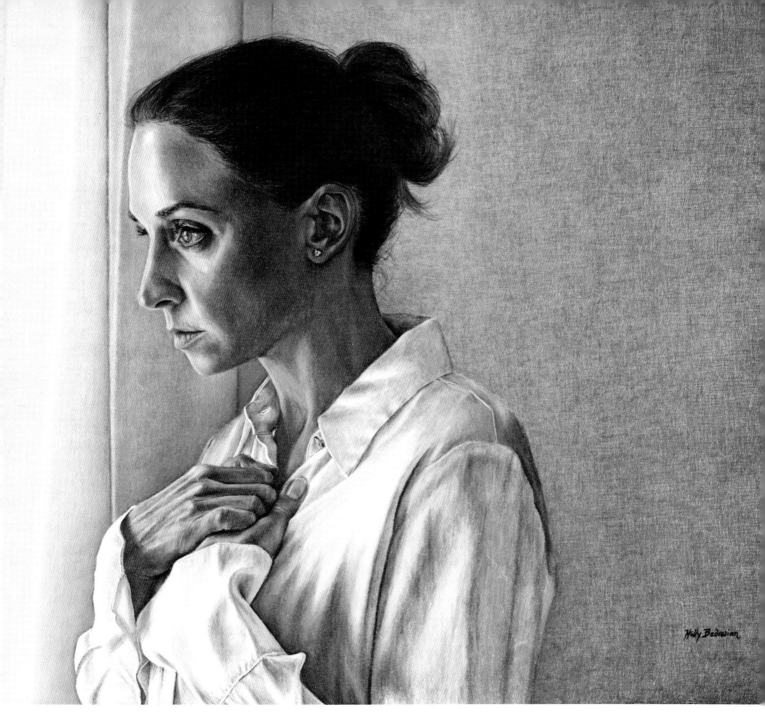

線條強化了畫面的質感和空間感。
——霍利・貝德羅茜安（Holly Bedrosian）

靜默｜霍利・貝德羅茜安
材料：彩色鉛筆、顆粒紙
尺寸：51cm×71cm

這張畫是根據我在窗前的一張自拍照完成的。我先用鉛筆確定了基本形，再用深綠、托斯卡納紅和靛藍彩色鉛筆渲染出了畫面的細部。在具體繪畫時，我會先確定畫面最深的區域，然後再是中間調和亮部。為了表現出人物形象從陰暗、沉寂的背景過渡到明亮的前景，我又特意增加了受光窗簾的褶線和背景陰影間的對比。

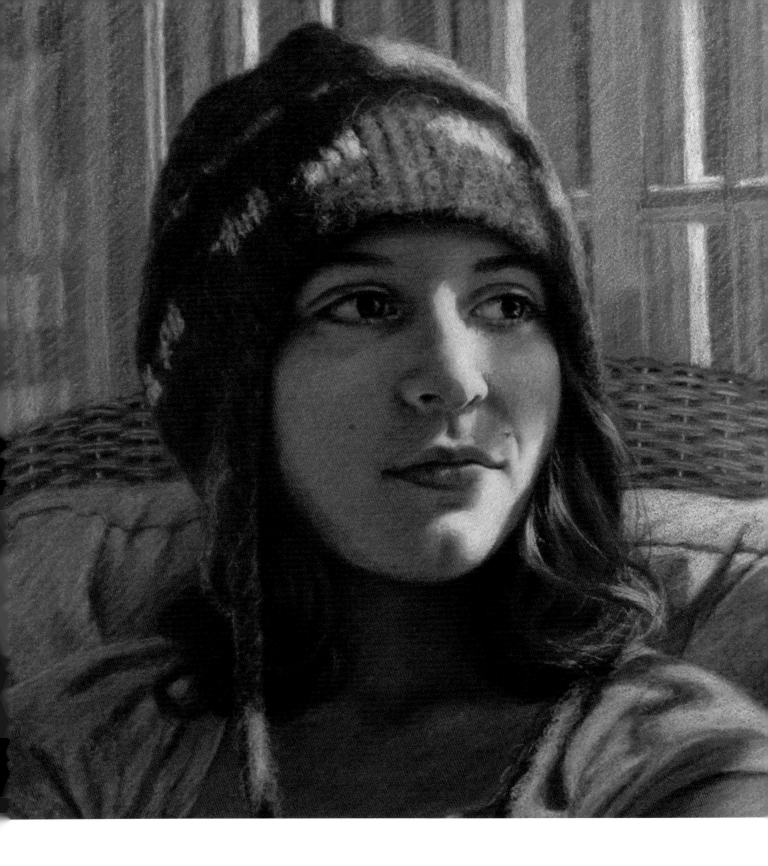

格瑞斯（Grace）的羊絨帽｜埃利莎貝特・A・帕特松（Elizabeth A.PAtterson）

材料：彩色鉛筆、色粉紙板

尺寸：28cm×28cm

當強烈的日光照射或穿過眼前不同的物體時，總會給我一種變幻多姿的感覺：獨特的明暗形狀確定了人物臉部的輪廓，帽子上閃著亮光的細小絨毛輕柔地在表面流動著，背景的窗格和窗簾在一片灰色調中構成了一個整體的抽象圖案。事實上，格瑞斯的臉旁需要更加柔和的處理，但我仍然保持了彩色鉛筆的筆觸和活力。

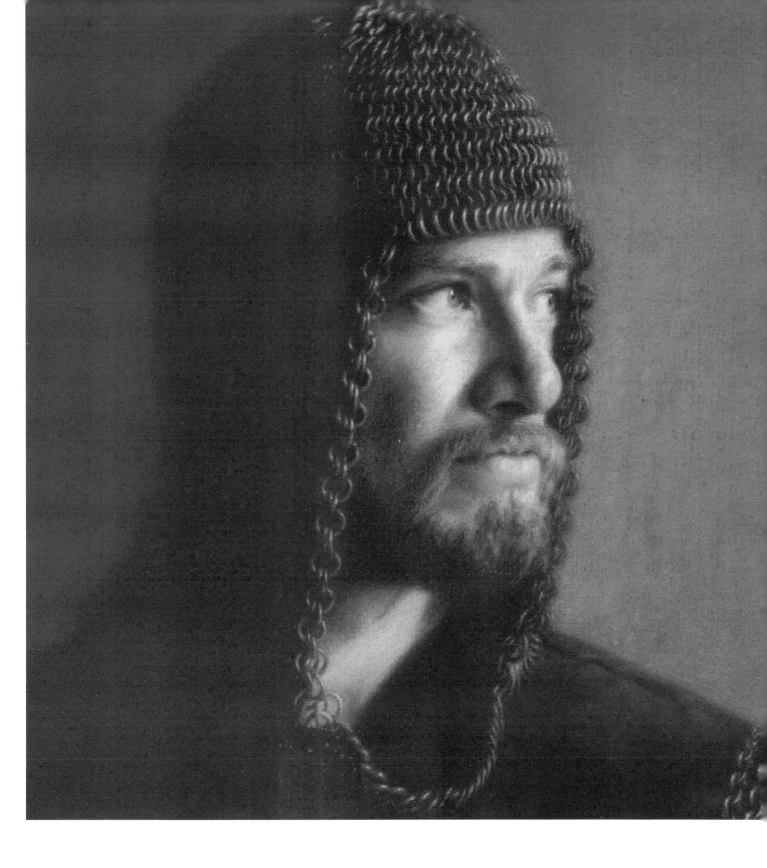

弓箭手｜斯塔爾・蓋勒

材料：木炭、紙

尺寸：20cm×25cm

作畫時，我腦袋裡一直想像著文藝復興時期節日的場面。我最初的計畫是表現一幅有很多複雜場景的作品，但當我看見模特兒佇立窗前眺望遠方時，一幅真切的畫面呈現在我的眼前：渴望、探尋又深邃的目光。是的，當靈感來的時候，你不得不放棄原先的計畫。

2 風景

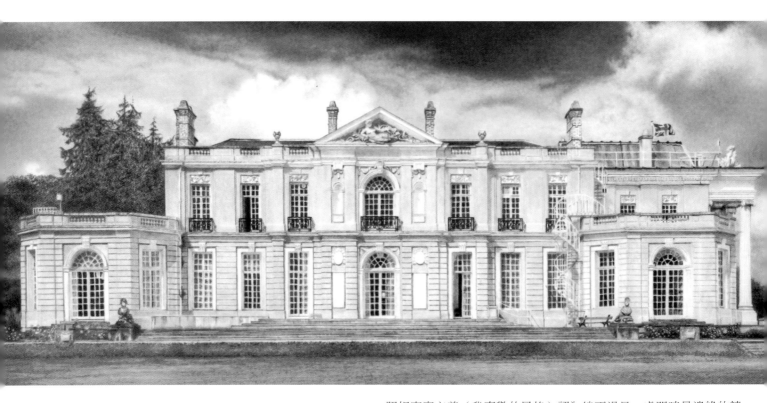

照相寫實主義（我喜歡的風格）認為線不過是一處明暗最邊緣的轉折，但我還是十分尊敬那些藝術家們，因為他們可以用最簡單的線條在最短的時間內完成畫作。

——邁克·尼考勒斯（Mike Nicholls）

奧德維公館｜邁克·尼考勒斯
材料：石墨鉛筆、康頌紙
尺寸：14cm×30cm

奧德維公館坐落在英格蘭德文郡的佩桐。伊薩科·梅裡特·辛格約在1875年建造了這棟房子，他是辛格縫紉機械公司的創始人。奧德維公館於1946年被佩桐市委員會收為政府所用，成為公共活動中心。我的大女兒2010年在那兒舉行了婚禮，她請我畫一張公館的畫。因為我是自學繪畫的（僅僅從2009年開始），所以對她這個要求我有些惶恐。我根據自己拍攝的照片，用里夫斯（Reeves）牌鉛筆和我最喜歡的康頌紙（它色澤比較潔白且紙質緊密）進行了描繪。從畫中可以看出，天空的漸變非常具有層次感，同時，我還用可軟橡皮擦出了雲彩。建築和窗戶需要仔細刻畫，這非常耗費精力，不過對雕塑和旗幟的描繪對我來說則是更大的挑戰。

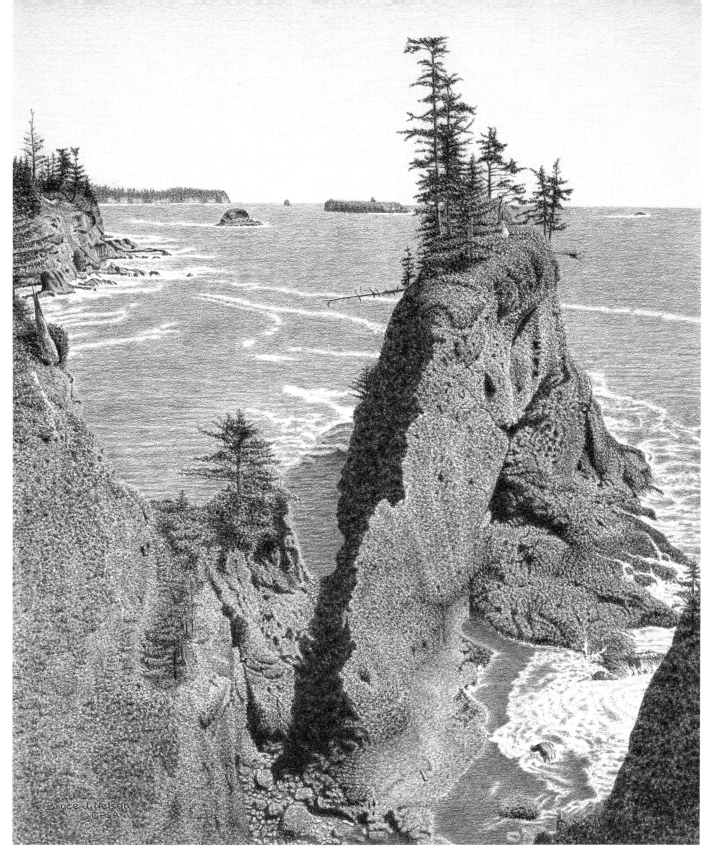

西北海岸｜布魯斯·J·尼爾森（Bruce J.Nelson）

材料：彩色鉛筆、卡板

尺寸：64cm×51cm

在前往位於華盛頓州（海岸線）的奧林匹克國家公園途中，我帶著我10cm×13cm的相機，想隨機拍點繪畫素材。到達海岸邊的路途並不遠，但穿越沙龍白珠灌木林卻讓我疲憊不堪。突然我看到了海岸，那真是如畫一樣的美景，而且那兒正好有足夠的空間可以讓我調試照相機的角度，我盡可能地保持場景的原始狀態。

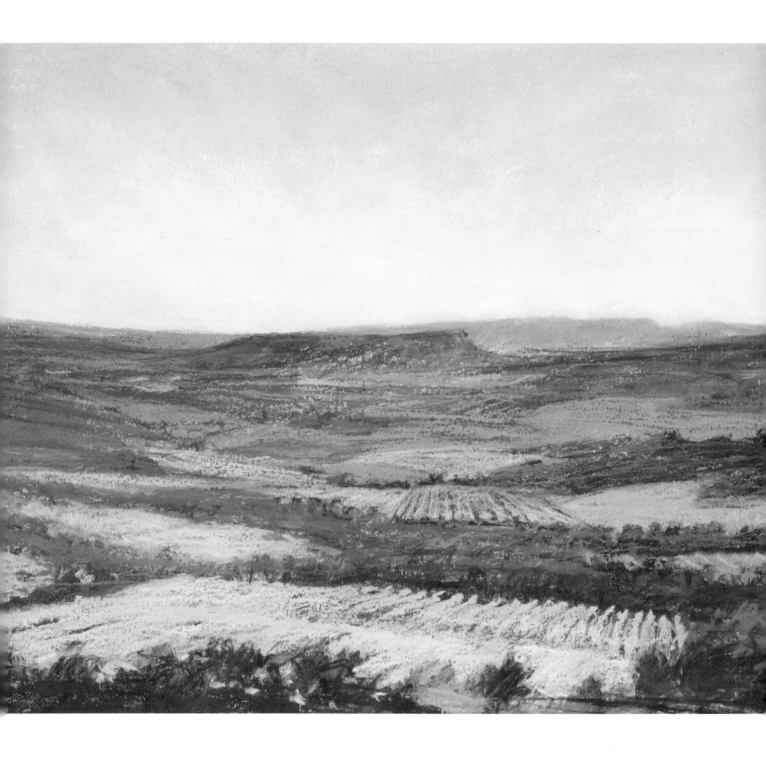

在比利牛斯山中｜蒂亞娜‧奧利菲爾（Diane Olivier）

材料：色粉筆、紙

尺寸：38cm×56cm

大約早上10點我獨自駕車穿越比利牛斯山，從法國進入西班牙，車上的音樂震耳欲聾，我手上還夾著
雪茄。我登上一處小山峰，眼前壯麗的景色美得讓我窒息。當時天氣很熱而且光線飄忽不定。我想突
出光影移動和深遠空間的變化。我把車停在一個安全的地方，拿出色粉筆開始作畫：我先用深藍色粉
筆塗出大色調，再用蘸水的毛筆輕掃色粉筆畫過的地方，作出底色效果。在夏日的陽光下，底色很快
就乾了，接著我又用尤尼松（Unison）牌色粉筆進行更細緻的描繪，不得不說，我非常喜歡它那豐富
的顏色和柔軟的質地。

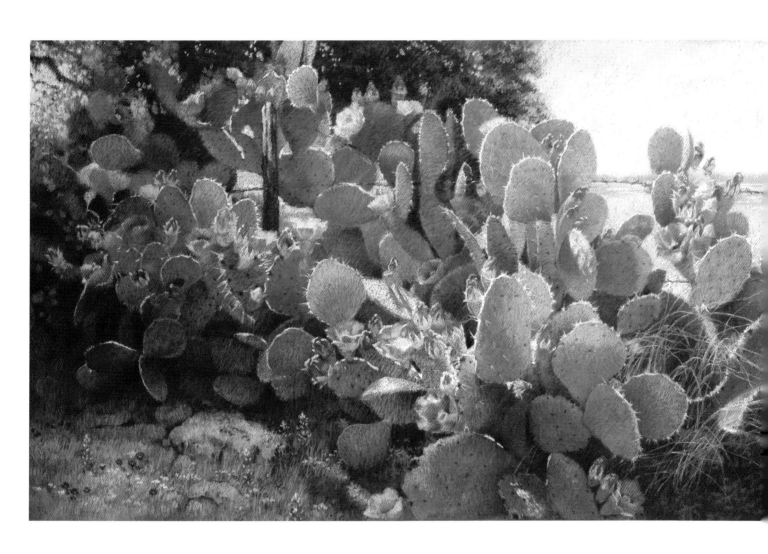

南部肯塔基的回憶｜傑內特・庫瓦斯（Jeannette Cuevas）

材料：色粉筆、壓克力磨光底版

尺寸：69cm×122cm

我很容易被光吸引，尤其是陽光照射在相似物體上的時候。物件表面的色彩在陽光的折射下如同稜鏡一樣讓人著迷，給人一種令人驚訝的神秘美感。對我而言，色粉筆是捕捉這種效果的最佳材質。豐富的線條樣式和筆觸表現出了最為清晰的色彩效果；變化無窮的色粉筆觸貫穿整個畫面又創造了富有活力的動感。這就是我認為的繪畫給人身臨其境的最佳感受。

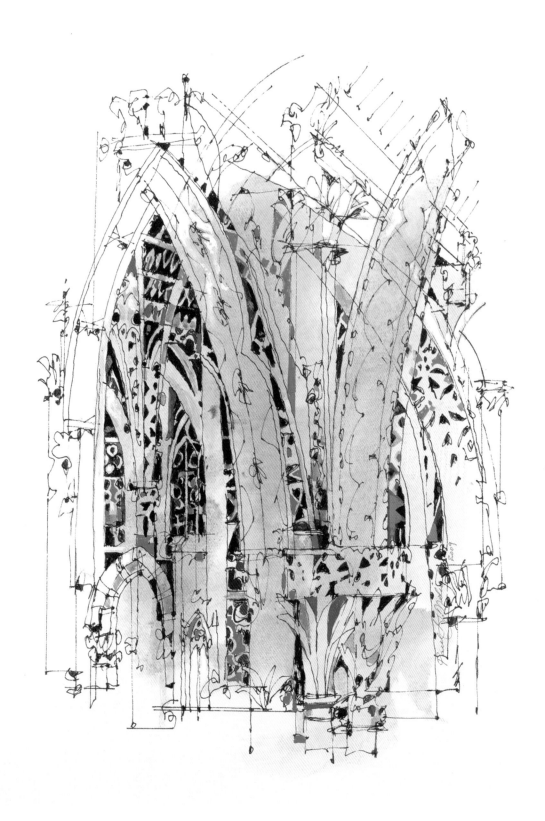

維羅納的哥特風格｜保爾·G·梅利阿
材料：針管筆、水彩、白色打印紙
尺寸：36cm×25cm

根據裁切後的照片，我用鉛筆粗略地勾畫出了建築物的大致位置。通常我會在確定的結構點間來回比畫，儘量使線和形變得生動些，不僅如此我還會時常停下來尋找這些點，這樣可以確保整個結構的準確性。接下來，我將線稿輸入電腦並將其列印出來，這張列印出來的線稿不僅會帶給我新的感受，還可以直接在上面著色。（所用時間：8—10小時，包括構思、安排和渲染。）

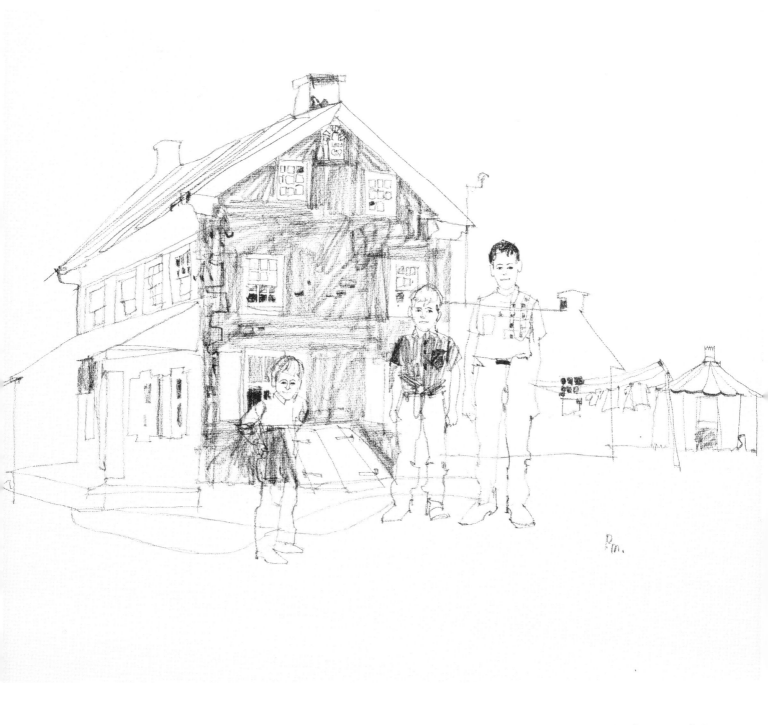

另一個世界｜保爾・G・梅利阿

材料：木炭筆、白色木炭紙

尺寸：36cm×61cm

這是我在為期一周的東賓夕法尼亞阿門村之旅──一個很棒的地方──期間所畫的素描寫生。一天下午我駕車沿著寬廣的農場來到這棟舊房子前，當我看到它的一瞬間便喜歡上了它，於是我開車靠近它並且拿出了我的繪畫工具。周圍沒有人。大約畫了10分鐘左右，有兄弟倆走出來，他們很好奇我在做什麼。我問他們是否願意成為畫中的一部分，他們很興奮地擺出了各種姿勢。當我完成細節刻畫後，一個更年幼的小弟弟跑了出來，於是我又把他加在了畫面的最左邊。畫完後，最年長的男孩想要把畫拿給屋內的母親看。我走進木屋發現這裡就好像是生活在100年前的一般：沒有電──昏暗──勉強可以看清房內的情況，所有都是灰色的，甚至有些陰沉，但他們很熱情。母親一直在點頭稱讚。整個過程讓人有些酸楚但又很值得深思。我以一種特殊的方式觸碰到了他們的生活，他們也以特殊的方式觸碰到了我，我想我真的已經很幸運了。（繪畫時間：約2小時）

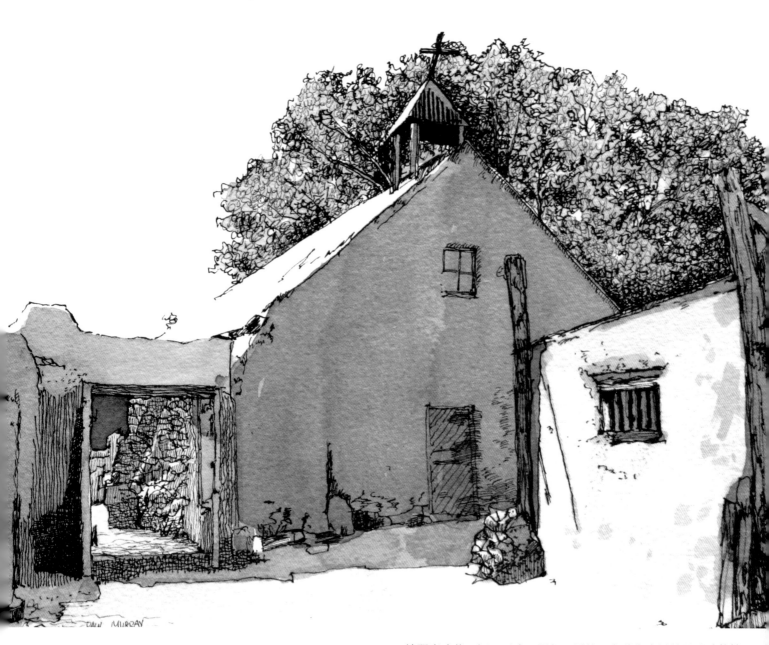

練習意味著一切：天才、運氣、風格，在藝術中這就是成功的捷
徑。——保爾・穆雷（Paul Murray）

小教堂｜保爾・穆雷
材料：鋼筆、墨水、水彩紙
尺寸：17cm×22cm

我越來越著迷於光的質感。單色鋼筆墨水畫對我而言是練習光線表現的最佳工具，我甚至認為所有表現
都取決於精確的色調和其間的相互關係。鋼筆畫是我在長時間畫色彩習作後的一個很好的調劑，也是一
種絕好的調節藝術家狀態的方式。這張畫是在工作室裡根據幾張照片所完成的。

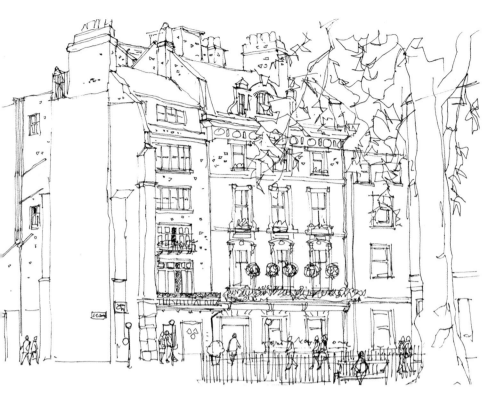

倫敦伯克利廣場｜格拉爾德‧布羅姆（Gerald Brommer）

材料：三菱水筆、墨水、速寫本

尺寸：20cm×25cm

這是我完成科茨沃爾德寫生活動，回到倫敦小住數日，在伯克利廣場閒逛時所畫的素描。當時我正坐在公園舒適的長椅上，不經意間望到了廣場周圍漂亮的建築，於是將其一一記錄了下來。我總是從一根可以確定高度的垂直線或結構中心線開始。圍繞這根線，再將窗戶、煙囪、屋簷、門及人漸次放入畫面中。純粹的線條充斥著整張速寫本的頁面。所有一切都沒有預先用鉛筆打樣。

線是所有繪畫中最重要的元素，它是畫分、控制、刻畫形象或表現情感最便捷的工具。——格拉爾德‧布羅姆

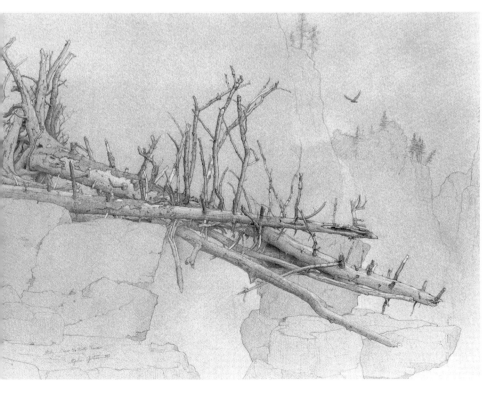

峽谷迷霧｜斯蒂芬‧G‧傑松（Stephen G.Jertson）

材料：鉛筆、白鉛筆

尺寸：43cm×64cm

20世紀八九十年代早期，我曾在蘇伯里爾湖的北岸靠畫素描和油畫度過了很多個夏天。畫中的樹是在1981年的暴雨中被很高的浪頭沖倒後，最終被架在岩石上的。我開著小艇沿著岸邊行駛時發現了它，這幅美麗的畫面吸引了我，我足足花了一個星期去研究和描繪它們。

鬆動的線條總能傳遞出更多的資訊。——查理斯‧喬斯‧畢菲亞諾

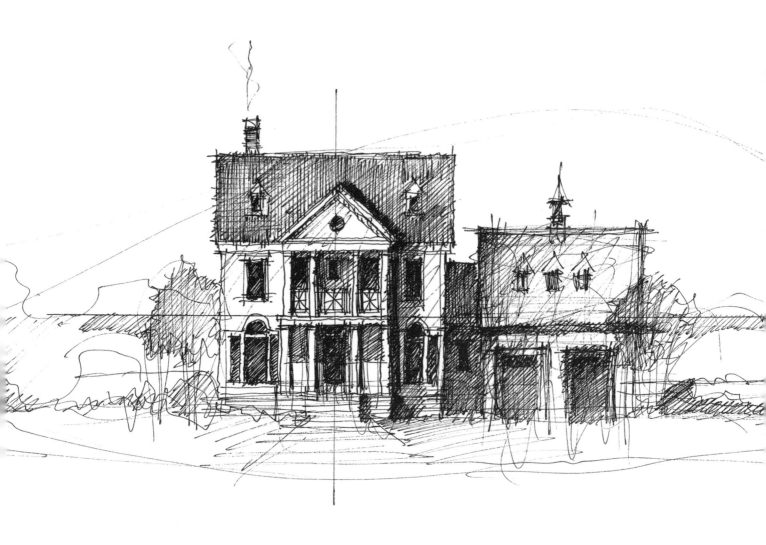

小教堂｜保爾‧穆雷獵人之家｜布魯斯‧J‧內爾松
材料：鋼筆、墨水、水彩紙材料：彩色鉛筆、康頌紙
尺寸：17cm×22cm尺寸：36cm×61cm

《帕拉蒂奧住宅》是一張12分鐘的現場速寫，是為進一步創作做的準備。從畫面中可以看出：對象被刻
意表現得較為鬆散；鋼筆長線條表現出了建築大的趨勢，並且結合了快速的明暗塗抹，為繼續深入、準
確地描繪物件打下了基礎，同時，建築細節的表現被減少到了最低限度。

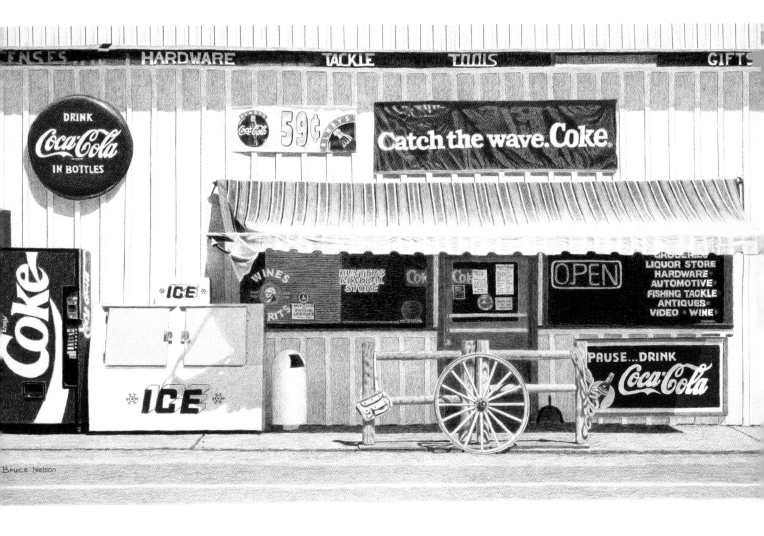

獵人之家｜布魯斯・J・尼爾森

材料：彩色鉛筆、康頌紙

尺寸：36cm×61cm

我和妻子在華盛頓州東部旅行，路過獵人小鎮時我注意到了這家商店。我停下來走了進去，告訴店主我想拍些小店的照片，但門口停著輛車，他說："我會幫你搞定的。"說完他走到隔壁讓人把車移開了。我拍了好幾張小店的照片，結束時我對店主表示了感謝，日後我還送了張這幅畫的複製品給他。

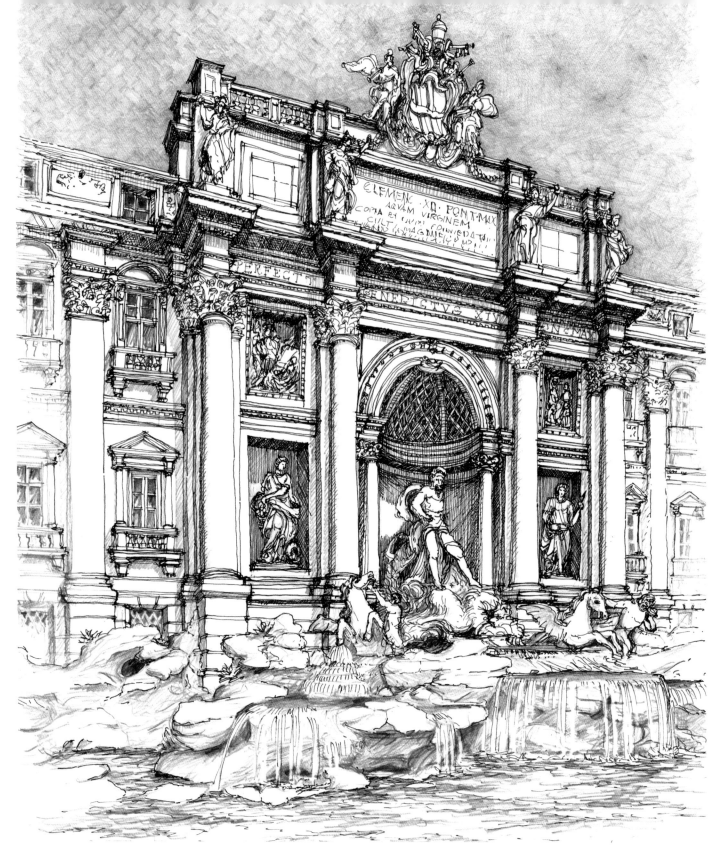

特維諾噴泉｜華萊士・雷諾・赫斯（Wallace Leon Hughes）

材料：棕色、黑色墨水、石墨鉛筆、紙

尺寸：33cm×25cm

我將照片作為素材，用0.5mm、0.7mm和0.9mm的鉛筆在雙層布裡斯托紙上畫了一張淺色的素描稿。接著，用0號和00號的針管筆配上黑色、棕色相混合的墨水勾畫出了主要建築物的線條和明暗，然後再用鉛筆渲染色調以加深畫面的分量，用2號鋼筆加重明暗突出了畫面的對比效果。最後添加天空的層次讓畫面更加平衡，襯托出建築物頂端的結構。描繪的過程很愉快，因為我很放鬆，關鍵是，我不需要糾結每根線條是否都是最完美的。

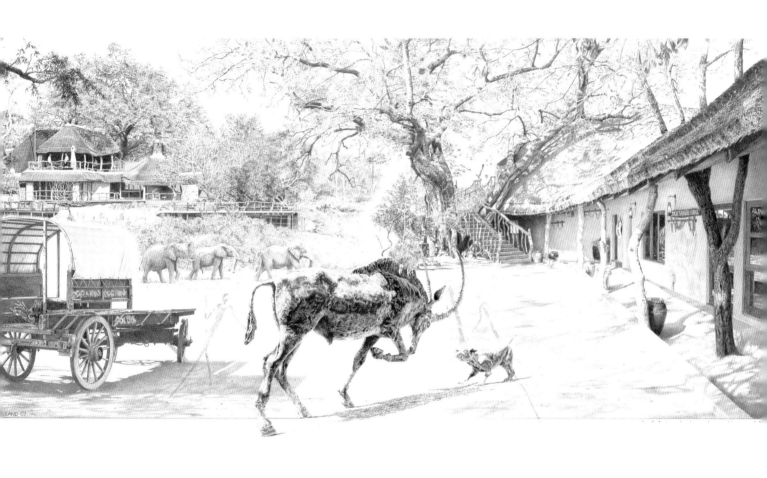

亞克的灌木林｜克里斯‧邁克雷蘭德（Chris Mccleland）

材料：鉛筆、彩色鉛筆

尺寸：32cm×46cm

《亞克的灌木林》是很多非洲旅館委託我畫的作品之一。每張畫都被要求呈現一個與特定旅館相關的有趣場景。這張畫的構思源於旅館的名字——亞克，這是佩西‧菲茨派翠克（Percy Fitzpatrick）先生在那本有名的書中所描寫的一條活潑好鬥的小公狗，它正叫喊著與一頭黑羚羊對峙。畫面的重點是對青銅雕塑的表現，用彩色鉛筆完成且構成了視覺中心，其他部分的描繪是用HB或4B的鉛筆完成的。細長人形的影子重現了古老的布西曼人的畫風，在克魯格國家公園內可以進一步了解到他們的繪畫作品。

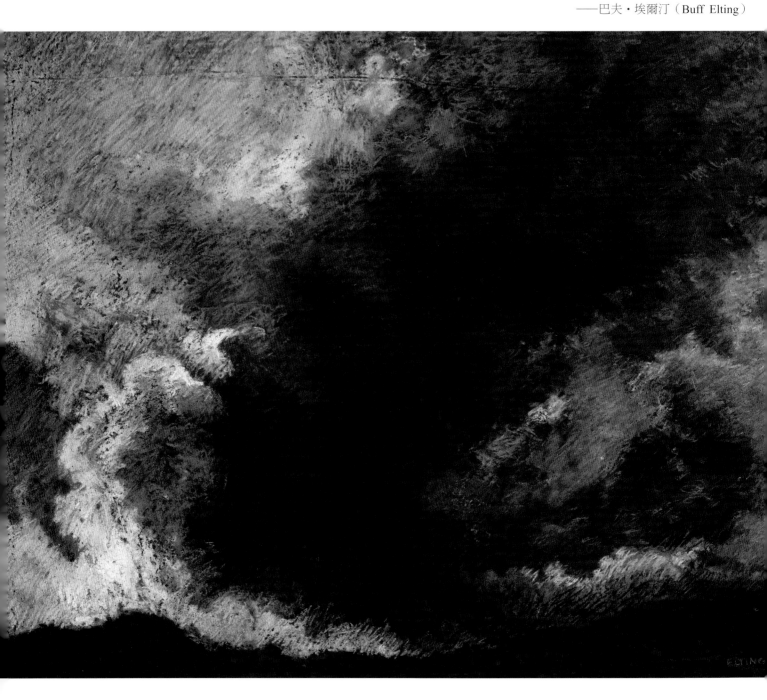

山火｜巴夫・埃爾汀
材料：炭精條、彩色鉛筆、色粉筆、手工網底紙
尺寸：66cm×81cm

雖然雲的變幻具有一種魔力，但森林大火導致的煙雲卻是十分恐怖的。我親眼目睹了這場火災，巨型的投彈機像小昆蟲一樣鑽進濃霧中，又帶著如同彗星般燃燒的橙色火焰沖了出來，我趕忙用速寫、照片和錄影記錄下了這一切。此時，你會感到那種危險、刺激和緊迫是如此的真切。後來在工作室裡我完成這幅畫：劇烈的燃燒伴隨著灼熱、火光、火焰、嘈雜聲、氣味、希望、恐懼和死亡，這所有的一切在短促的線條中被一一表現了出來。短促的黑色筆觸被多層的色彩所覆蓋，就好像飄散在熾熱空氣中的煙霧顆粒一般令人窒息。

懸崖上的宮殿│布魯斯·J·尼爾森
材料：彩色鉛筆、84gsm的熱壓紙
尺寸：41cm×61cm

在參觀科羅拉多梅薩山國家公園時我被這個景象
吸引住了，我想這應該可以成為一幅畫。於是我
決定用35mm的膠片拍一些照片再離開，我確實
沒有注意到此時的天空已經烏雲密佈，突然間的
傾盆大雨把我澆透了。妻子在車裡等我，我趕緊
回車並駛向了旅館。

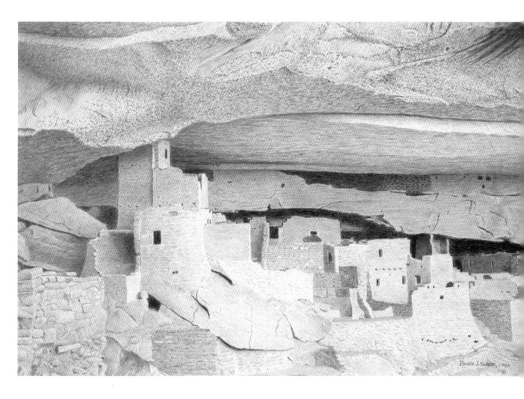

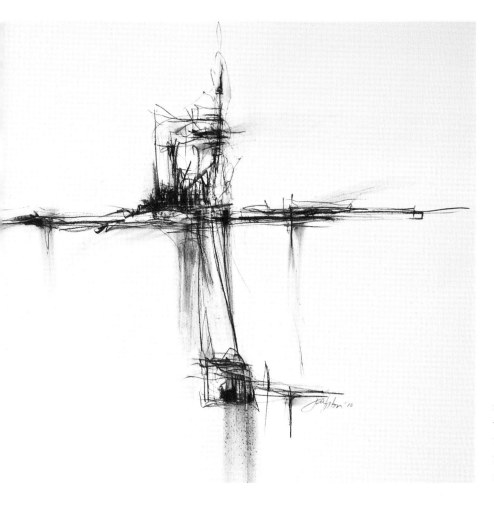

聲線No.1│雅克·梯爾頓（Jac Tilton）
材料：炭筆、木炭、紙
尺寸：61cm×51cm

這幅畫的靈感來自布魯斯·查特溫（Bruce Cha-
twin）的書名，《聲線》系列是對動態線條和色
調最簡單直接的研究。每張畫最初都是由一根強
調流動性和節奏感的單線發展而來的，隨後添加
的色調對創造畫面的空間感起著非常重要的作用。

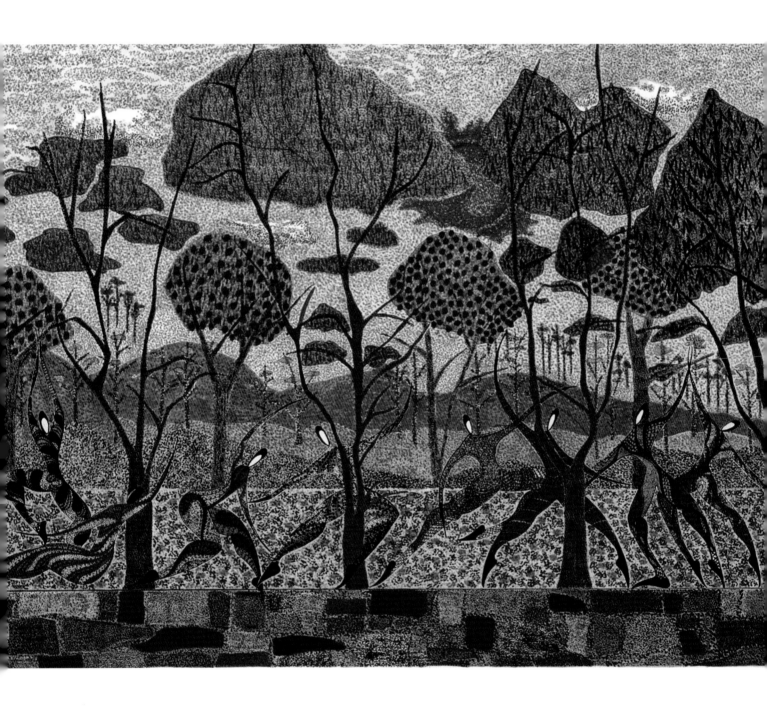

在卡羅萊納州森林採摘蘋果｜H‧琳達‧特羅普（H.Linda Trope）
材料：墨水、馬克筆、紙
尺寸：61cm×43cm

在《卡羅萊納州森林採摘蘋果》是一張我想像出來的作品。畫中的圖形源自我在北卡羅萊納州西部旅行時
在公路上畫的一些山、田野和雲彩的速寫，並且結合了舞蹈人物的形象，他們具有現代舞的表現風格。這
些元素的靈感來自舞蹈雜誌、書，還有現場表演。同時，我用自然景色作為這些舞者的背景，用寬麥克筆
創作了一個底層色彩效果，用細麥克筆創作了色點效果且完成了畫面的所有細節。麥克筆的好處在於可以
立刻疊加色彩。

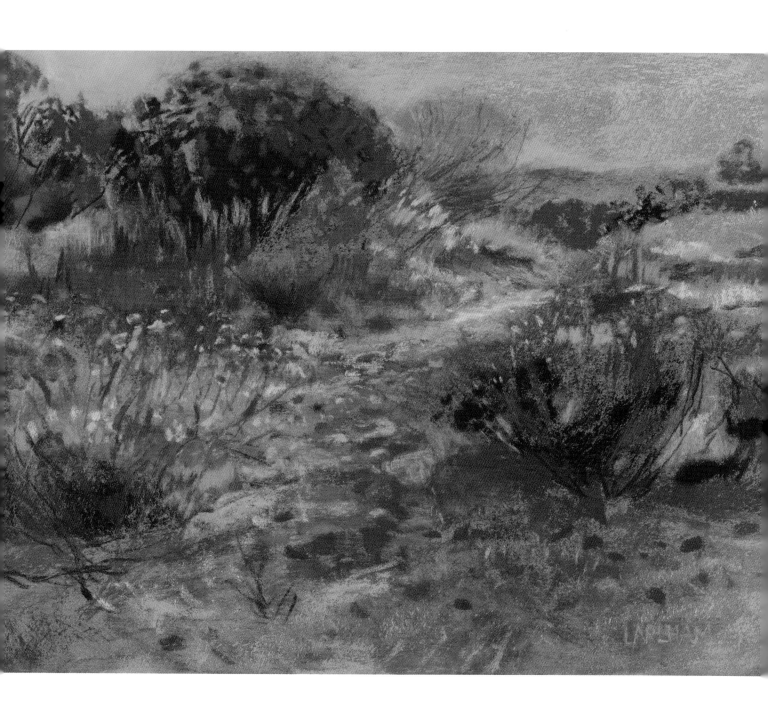

光影交錯｜瑪格麗特・拉哈漢姆（Margaret Larlham）

材料：軟色粉筆、紙

尺寸：30cm×41cm

我住在聖地牙哥的國家公路地區公園（Mission Trails Regional Park）附近，傍晚時分我經常會到那裡去畫一些速寫和油畫。在這個特別炎熱的盛夏午後，我在那兒走了很久，遍地乾枯的灌木叢讓我毫無興致作畫。然而，當我爬上一個小山坡時，我被眼前的景色吸引住了，殘陽下的小徑，交織在暖色光線下的矮灌木似乎一下子變得色彩斑斕和靈動起來。透過運用色粉筆不同的部位我盡可能地表現出了光與線相互交融的景象。我是用林布蘭、西涅爾牌軟色粉筆和有色網底紙進行繪畫的。

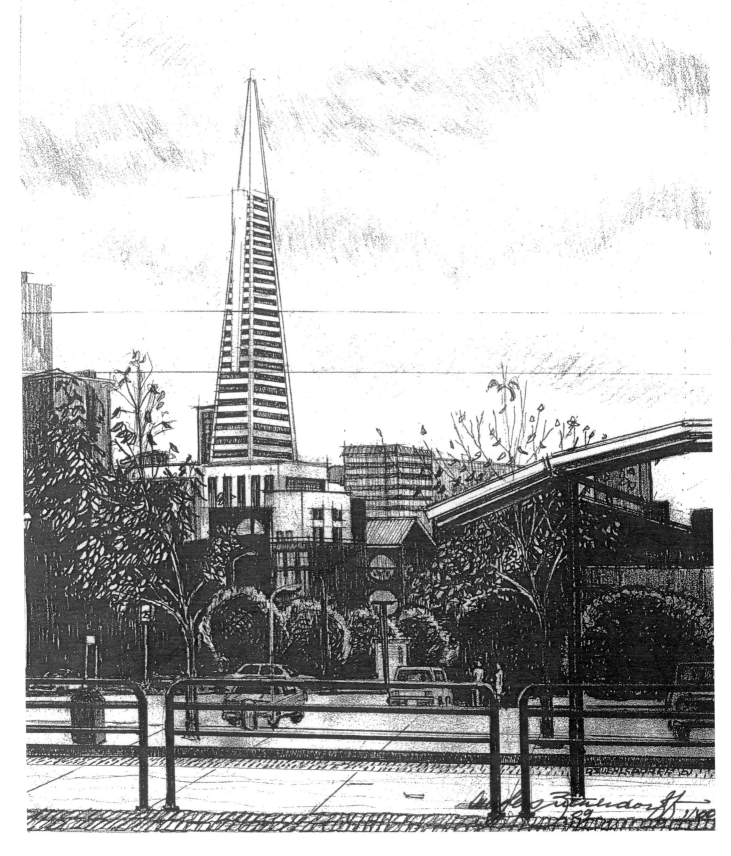

泛美金字塔｜道格拉斯・舒爾茨道夫（Douglas Zuehlsdorff）

材料：鉛筆、石墨、墨水、紙

尺寸：36cm×25cm

當我住在加利福尼亞時，我和妻子安排了幾天前往舊金山旅遊，那裡是世界上最美的地方之一。聳立在舊金山天際線上的泛美金字塔是最為特別的建築，它怪異的外形成為了建築物的標誌。我用6H鉛筆起稿，用2B鉛筆和細鋼筆，輔以石墨表現出了其明暗和投影，使建築物更加雄偉壯觀。我希望能給予這個地標性的建築一個忠實的描述。

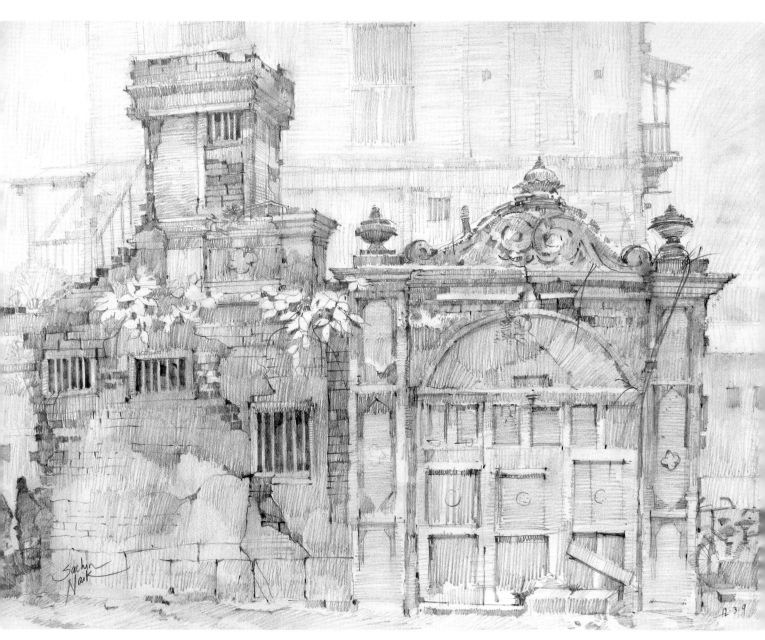

線是所有素描中最有力的工具，它可以在不使用色彩的情況下創造出
強烈的深度和表現力。——薩辛・納爾科（Sachin Naik）

老宅門｜薩辛・納爾科
材料：鉛筆、紙
尺寸：28cm×41cm

《老宅門》描繪的是我的家鄉普納（Pune）（印度）當地的住宅，它是一張純粹用鉛筆完成的速寫。這
是用精緻的筆觸和線條在細顆粒紙上進行的細節練習。有力的線條呈縱向或橫向排列，即使是斜向的線
條都是為了達到令人滿意的效果而畫出來的。石塊、磚瓦、木門是主要表現的材質。這棟老建築的結構
非常難以表現，因為它有著許多繁瑣的裝飾，另外當地擁擠的人群也對我仔細觀察物件構成了干擾，好
在描繪的過程是愉快的，並且最終達到了我所希望的效果。

我在鬆動、隨機的線條與嚴謹的結構之間，在生命的肉體和精神之間編織著這個迷局。——塞納 · 萊利（Seana Reilly）

圖標115（軌跡）│塞納 · 萊利
材料：石墨、紙
尺寸： 12cm×12cm

在《圖標》系列中，我嘗試用傳統和實驗性的兩種方式使用了石墨。我利用地心引力讓塗抹在底層上的液體狀石墨自然流淌，並保留了筆刷的痕跡作為圖形出現。畫面的形象並非是預先安排好的，而是我與材料相互配合後才完成的。我精心從測繪、工程、物理和建築領域挑選了一些具有象徵性的圖形，這些圖形就好像在與那些有機的自然圖形對話一般，我依照科學研究的圖表方式將它們手工刻畫在了石墨底色上，以突出這樣的主題：自然進程與人類概念化思維進程間不可避免的矛盾及衝突。

停靠富爾頓船舶的院子｜丹‧波特（Dan Burt）

材料：鉛筆、黑色墨水、平滑布里斯托紙（210gsm）

尺寸：23cm×30cm

這張現場所作的速寫是在得克薩斯海灣岸邊完成的。這些船隻整齊並排地停靠著，我故意在畫面上調整了船隻的方向，使構圖更加生動。我從左上方開始繪畫，並且將船尾作為了視覺中心，船體的垂直線、水平線是由此按照從左到右的方向展開的。我基本遵循了透視規律，並在船體的一角留出空間插入了卸貨的卡車，前景安排了遊艇。最後我用疏鬆的垂直線增加了畫面的明暗層次完成了作品。你會發現，線條越密集，色調越重。增加握筆的壓力也會使線條變深。我喜歡結合弧線、直線、水平線、斜線和垂直線進行繪畫，並且它們按照某種方式組合起來。

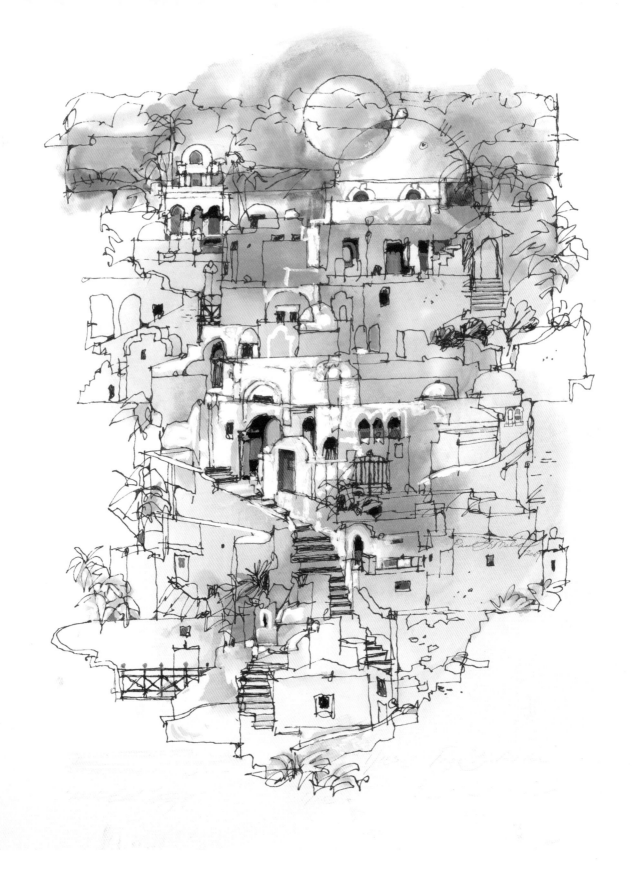

中東｜保爾・G・梅利阿

材料：針管筆、水彩、白色無酸打印紙

尺寸：38cm×27cm

我在電腦文檔內搜尋具有代表性的中東風景、建築的圖片，然後將其綜合，完成了整幅作品。我先勾線，再
用水彩著色，最後用水粉覆蓋住部分的細節。（所用時間：從收集資料到最終完成約10個小時）

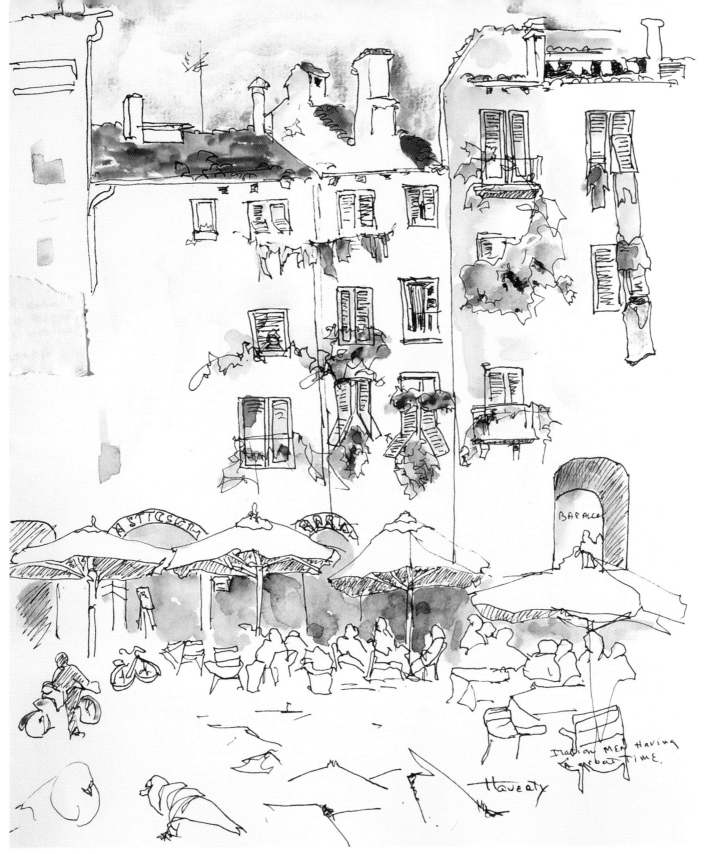

盧卡，義大利｜格瑞斯・L・哈夫梯（Grace L. Haverty）

材料：防滲化鋼筆、水彩、速寫本

尺寸：27cm×22cm

這張速寫是我在義大利盧卡一個小村莊寫生所得。我用細鋼筆沿著屋頂開始往下畫，從一邊到另一邊。對我而言，一條錯誤的線條要比那些缺乏感覺的精確線條更生動有趣。在繪畫過程中，我放棄了在遮陽傘和人物上添加更多色彩的做法，其目的是為了突出色彩斑斕的建築物和窗臺。當我在畫畫的時候，我還聽見了坐在右邊的幾個人閒聊時所發出的笑聲。

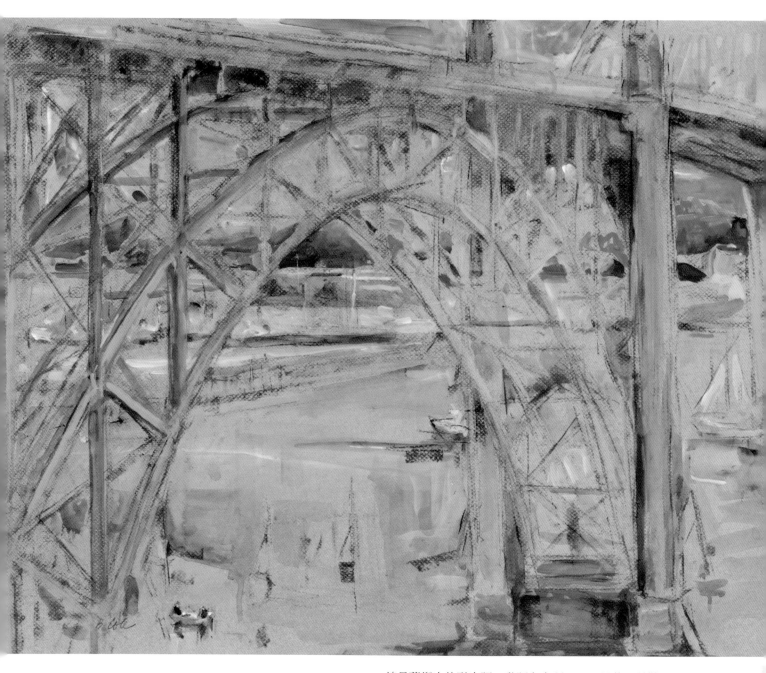

線是藝術家的形容詞、動詞和名詞。——貝茨・科勒

新港橋│貝茨・科勒
材料：木炭、水彩、細顆粒素描紙
尺寸：48cm×65cm

作為一名外光畫家，我主要是採用寫生的方式進行繪畫的。在開始作畫前，我會先考察地點，仔細研究場景中的光線和對象。一旦發現令人興奮的視角，我就會馬上架起畫架。確定畫面中心和邊線後，我習慣用藤木炭條勾畫出繪畫對象大致的形狀和輪廓。當這些結構線被基本確定後，我會刻意保留住它們 —包括畫面的邊線，以增強作品的形式感和力度。當我確信已經完成了基礎工作後，我會再結合其他的工具，如油畫或素描進行表現。

橡樹｜雷－梅勒·考內盧斯（Ray-Mel Cornelius）
材料：鋼筆、紙
尺寸：11cm×19cm

這是一張現場速寫。在朋友的農場裡，我用三福（Sharpie）鋼筆勾畫出了橡樹纏繞的枝條，以捕捉住
透射在枝條表面的光影。三福鋼筆的出墨很流暢，可以很真實地呈現出交叉陰影線的效果。然而它也
是無法更改的，相比鉛筆這更像是一次挑戰。

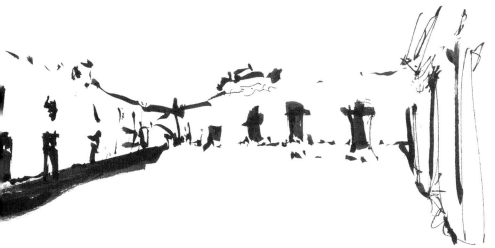

我喜歡的線條是那種不怎麼精準，但可以
延伸你視線的線條。——路易斯·E·阿
帕里西奧（Luis E.Aparicio）

卡斯梯洛－桑－菲力浦－德爾－莫爾洛：主廣場｜路易士·E·阿帕里西奧
材料：墨水、紙
尺寸：25cm×25cm

速寫要能捕捉住對象的活力。我是在奧德桑朱安（Old San Juan）駐軍基地畫的
這張速寫，當時正值晌午，加勒比海刺眼的日光幾乎讓我看不見任何東西。用筆
刷揮灑的寥寥數筆反映了我當時的感受。線在素描中就是我視覺的痕跡，同時我
把細節的空白留給了觀眾。

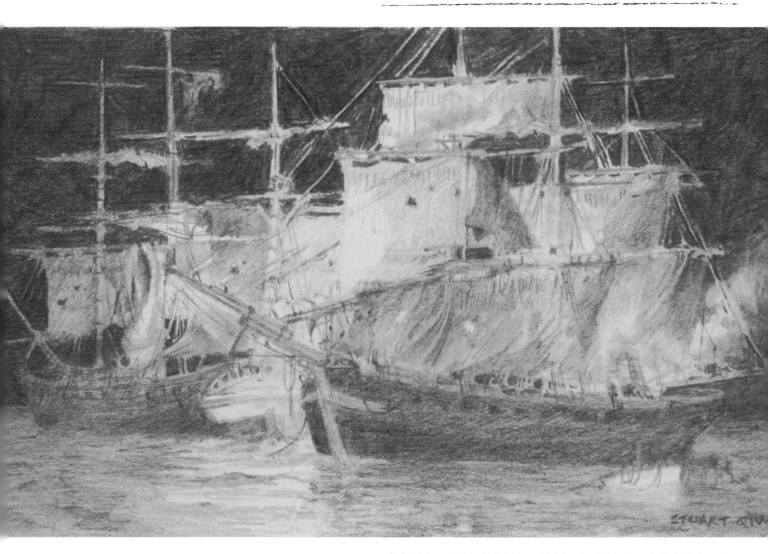

海戰 | 斯圖爾特‧傑沃特
材料：鉛筆、紙
尺寸：10cm×18cm

在購買了一些型號為5612的科伊諾爾（Koh－I－Noor）2mm鉛筆後（其實我已經有很多了，只不過我不太好意思空著手從畫材店裡走出來），我又買了三筒施德樓（Staedtler）HB、2H和2B的炭鉛筆（現在我用這些已經足夠能畫出兩條圍繞地球的線了）。我選擇這個場景是因為我喜歡海洋的主題。我每天都會用23cm×15cm的速寫紙進行繪畫練習。鉛筆素描的樂趣在於能夠透過交叉陰影線的排列建立起暗部，然後在這個基礎上增強明暗對比效果，以使暗部變得更黑。我們可以用軟橡皮在暗色調上很輕易地擦出白色線條來表現這樣的夜景，不過請仔細觀察，在畫面中的一兩處地方，我是用了擦筆來繪畫的。這幅畫屬於長期作業，這類作品的工作時間是越長越有趣的。

穿越得克薩斯，第八日｜索尼·瓦倫
材料：木炭、紙
尺寸：74cm×53cm

寬闊的田野和天空，無邊無際得克薩斯風景，如果你感受不到它的壯美，那麼它是很容易讓人感到乏味的。對我而言，它是如此深沉且富有魅力。木炭是我喜歡的畫材，它具有沉著的表現力，非常適合去表現這樣的場景。當我駕車穿越在德州鄉間，我喜歡拍攝開闊的田野和天空，並用便條紙記錄下我的思緒及感受。以後我會再借助這些便條紙和照片進行新的繪畫創作。

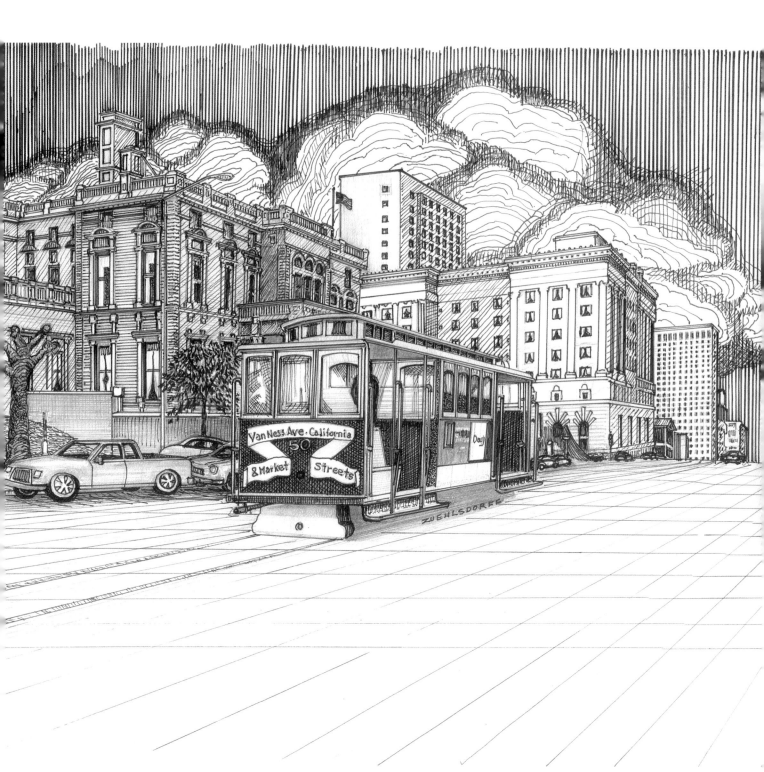

我已經認識到線是一種感受。我能用粗黑的線條來表現一個嬰兒嗎？
我當然能夠這麼做，但我不會這麼做。——道格拉斯·舒爾茨道夫

舊金山的有軌電車｜道格拉斯·舒爾茨道夫
材料：鉛筆、墨水、素描紙
尺寸：25cm×34cm

這幅畫源自我們在加利福尼亞居住時所拍的一張照片。我和妻子搬來這座城市是因為它的美麗、美食
和藝術。我選擇了兩個舊金山的標誌性建築，並將它們組合在一張鉛筆速寫中，然後再將其深化為最
終的鋼筆素描稿。我希望能夠在具有強烈透視的地平上呈現出電車的透視和細節。我使用了126gsm的
速寫紙，因為它的紙質便於在鉛筆起稿階段進行修改；我又用7mm自動鉛筆和02、05、08號針管水筆
對畫面進行了細部的刻畫。

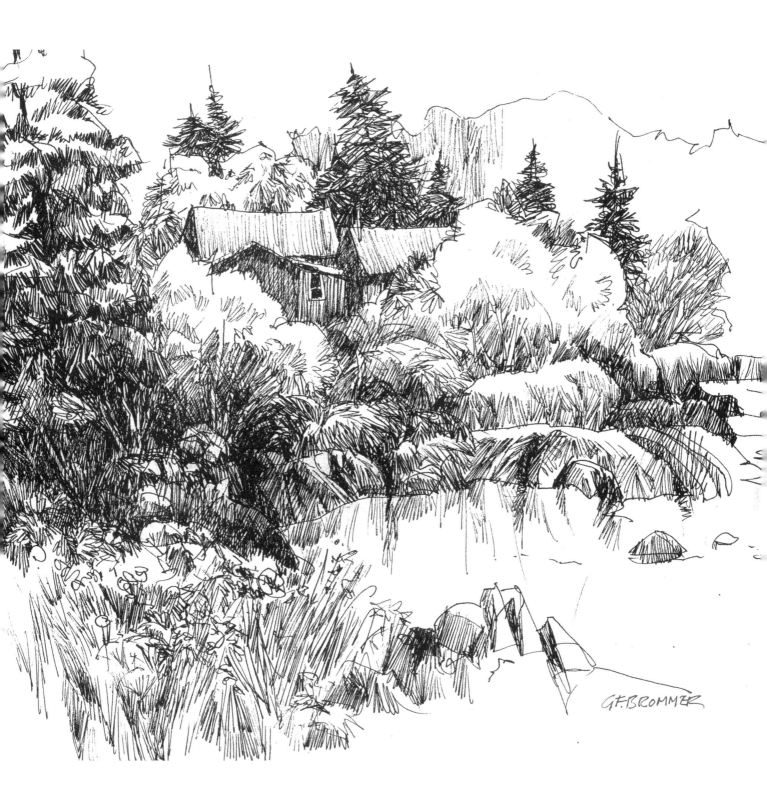

喬治婭鍾愛的小書店／緬因州｜格哈爾德・布羅姆

材料：圓珠筆、墨水、速寫本

尺寸：20cm×25cm

這家小書店位於緬因州靠近斯普盧斯（Spruce Head）的小海灣邊。當我妻子喬治婭穿過曲折狹窄的通道走進書店和店主攀談時，我在外面給這個迷人的地方畫了一張速寫。像往常一樣，我直接用鋼筆起稿勾畫出輪廓（不用鉛筆打底稿）。如果時間允許，我會再在現場確定出景物的大體明暗關係和質感。稍後回到汽車旅館，我對畫面又進行了修改、調整，最終完成了畫稿。我經常將這些稿子作為以後色彩創作的素材，我已經根據這張速寫畫了好幾張水彩畫了（56cm×76cm）。這張畫記錄了我對於緬因州的回憶和那特別的一天。

3 靜物

被束縛的童年｜斯塔爾・蓋勒

材料：木炭、色粉、紙

尺寸：18cm×41cm

當我還是一個皮膚黝黑、褐色眼睛的黃毛丫頭時，我就不怎麼喜歡那些藍眼睛、金頭髮、身形像個沙漏似的洋娃娃。在這張畫中，
我重現了我年幼時的一個經典場景，在那些可愛的小玩具間發生了一樁不幸的事情。

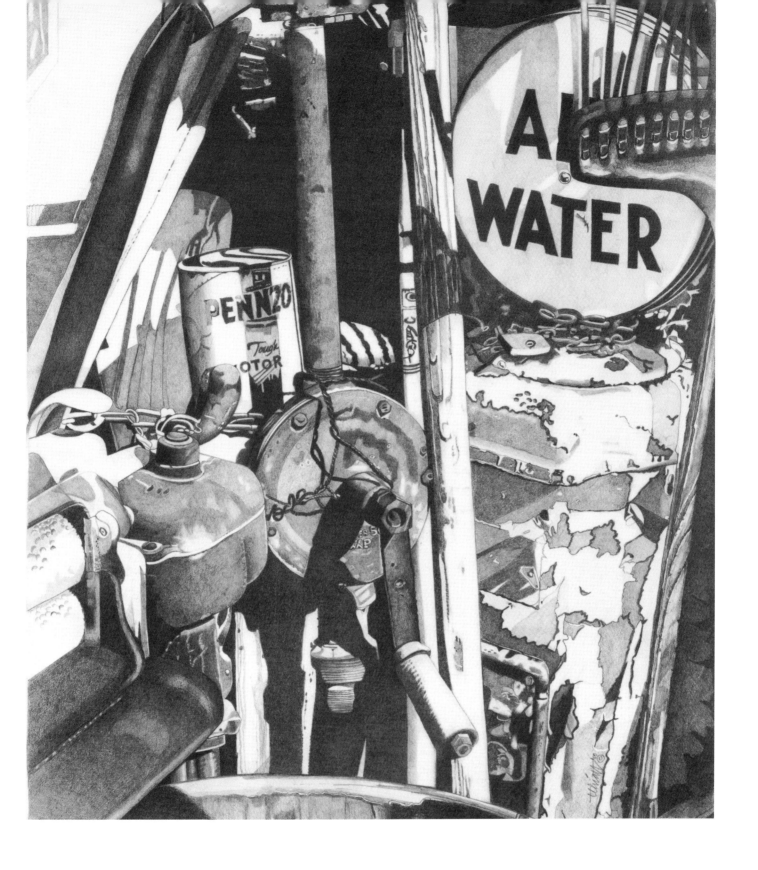

空氣和水｜特里爾‧亞特（Teril Hiatt）
材料：石墨、水彩紙
尺寸：43cm×36cm

根據愛達荷老高德——明尼鎮上的廢舊用品店的照片，我完成了這張作品。對於這些老舊的東西我非常痴迷，它們曾經是很有價值的，而如今却被廢棄、堆積在一塊，成為對往昔的回憶。我喜歡描繪這些，特別是木頭、金屬、玻璃、油漆經歷了歲月的滄桑後所呈現出的樣子。

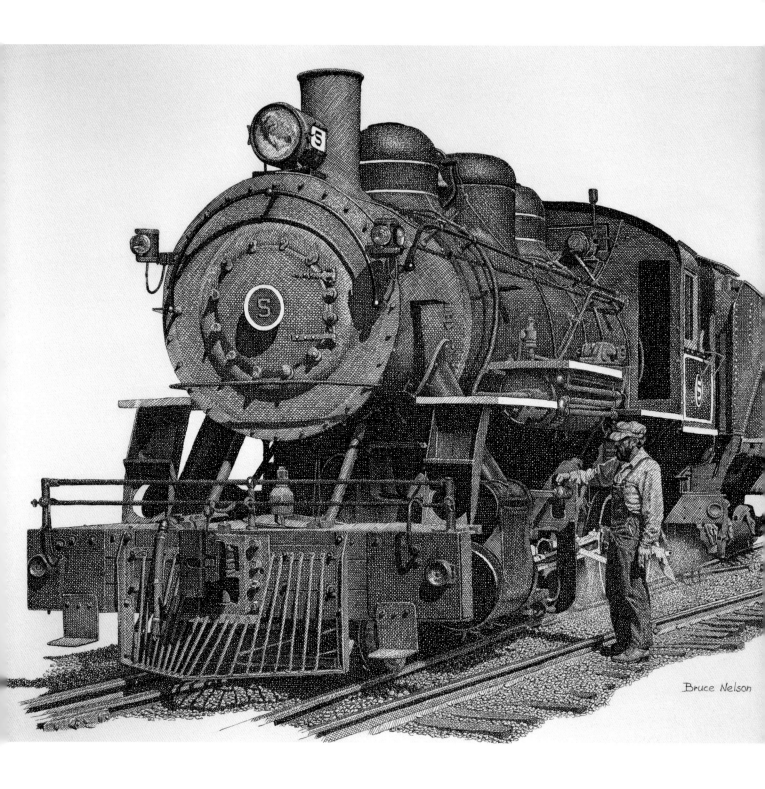

波特馬卡多 2－8－2｜布魯斯·J·尼爾森

材料：鋼筆、墨水、布裏斯托紙

尺寸：41cm×51cm

波特馬卡多號（1924）曾穿梭於華盛頓州附近的礦山，那裏有一小段路線是專用於接送遊客的。我帶著35mm尼康相機光顧了這裏，看見一個工人正在替這個大傢伙作啟動前的準備。他沒有注意到我，因此我抓拍到了這張照片並把它畫成了素描。我喜歡他拿雪茄的樣子，這為畫面平添了些許的生活氣息。

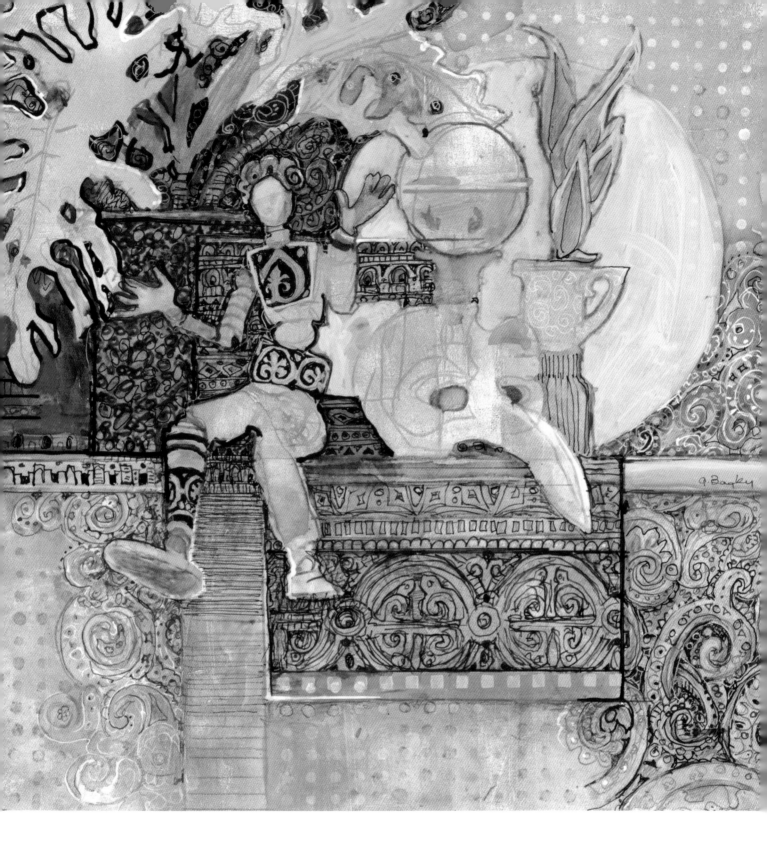

架子上的小矮人｜安妮‧芭比（Anne Bagby）

材料：壓克力凝膠、壓克力墨、壓克力、合成紙（Yupo）

尺寸：30cm×30cm

我在工作室的壁爐架上擺放了這組靜物。首先，我在整張的合成紙上覆蓋了一層看上去有些"髒"的灰色凝膠。最初勾線的工作就像是在變魔術一般，剛開始還是淺色的，隨後就凝結成了一個更深的顏色。在這種光滑的合成紙上用鋼筆作畫是非常順暢的，同時，我還用壓克力顏料塗抹了白色和深藍色區域，接著我再將畫紙平放在桌上用蘸水鋼筆和壓克力墨水描繪圖案。為了使畫面效果更好，在繪畫時還應注意儘量減少覆蓋的層次以及保持簡潔。

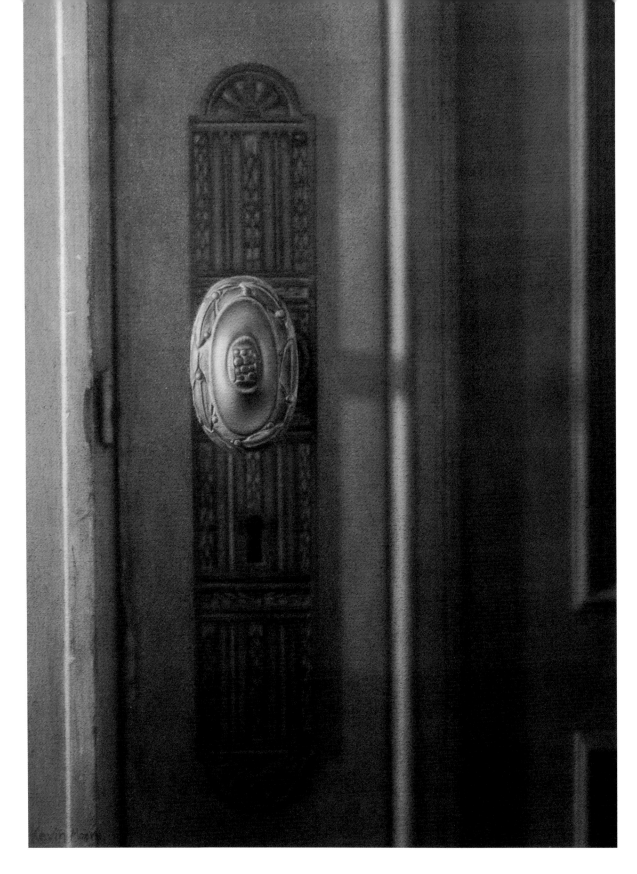

重要時刻 | 凱文・A・摩爾（Kewin A.Moore）

材料：黑白木炭筆、紙

尺寸：30cm×20cm

在蒙默斯大學（Monmouth）的伍爾德・威爾遜大廳內你可以找到這個帶有裝飾的門把手，這裏以前是威爾遜總統夏天的住所，1982年的音樂電影《安妮》（Annie）就是在這兒拍攝的。這幅畫入選了由"冰室"畫廊（Ice HouseGallery）和蒙默斯大學共同主辦的名為"威爾遜大廳"的展覽。我選擇了門把手的特寫畫面，暗示了某種即將爆發的情緒。

飄忽而捲曲的線條非常適合用來表現細節，這是我所喜的。

　　——冉吉尼・文卡塔夏利（Ranjini Venkatachri）

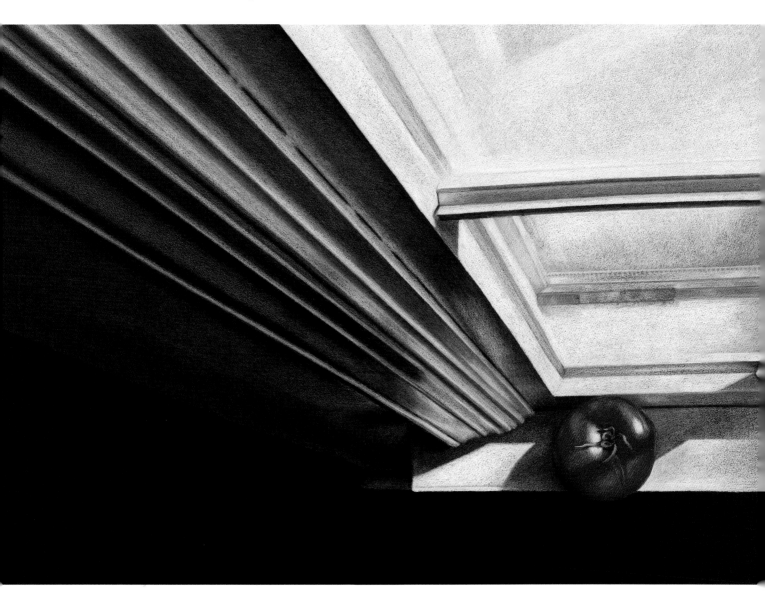

窗臺一隅｜冉吉尼・文卡塔夏利

材料：彩色鉛筆、有色紙

尺寸：43cm×56cm

《窗臺一隅》取自一張照片，用彩色鉛筆和有色紙完成。強烈視角下的窗臺襯托出一塊鮮亮的色彩，形成了一個極具活力的畫面，這一下子吸引了我。這幅作品運用了不同的線條——水平線、垂直線、斜向線和弧形線——製造出了強烈的透視感。對這樣一幅具有強烈畫面效果的作品，需要畫者在作畫時抱有誠懇的態度。

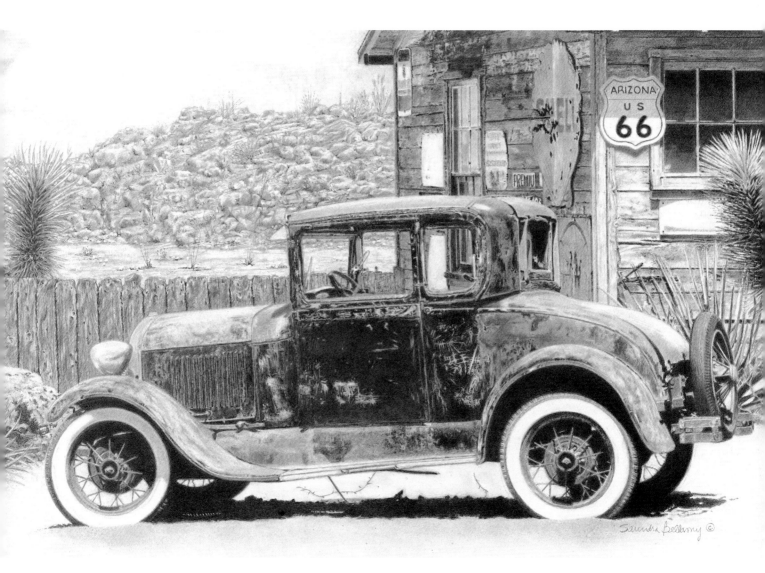

線是令人不可思議的工具。它可以控制長度、寬度和方向，可以被融合也可以被突顯出來，或柔弱或堅硬，喜歡釋放或成為囚禁對象。
——肖恩德拉・J・貝爾拉米（Saundra J.Bellamy）

66號公路－歲月留痕｜肖恩德拉・J・貝爾拉米
材料：石墨鉛筆、紙
尺寸：27cm×41cm

在每年66號公路的歡樂旅行中，車迷們總會在亞利桑那的哈克貝瑞（Hackberry）鄉間小雜貨店邊停靠，它位於塞利格曼（Seligman）和金格曼（Kingman）之間。在休息的時候，我發現這輛很棒的福特1929A型雙排座車就停在了外面，車主是約翰和凱瑞・普利查爾德（Kerry Pitchard），他們是在印底安人保留區的華萊派鎮上（Hualapai）買下這輛車的。這張鉛筆素描是我根據照片完成的，作畫的過程既漫長又困難，但這真是一個很好的題材。我用了400系列的斯特拉斯摩爾（Strathmore）素描紙，活動鉛筆和3H、H、F和HB的鉛筆對它進行了描繪。

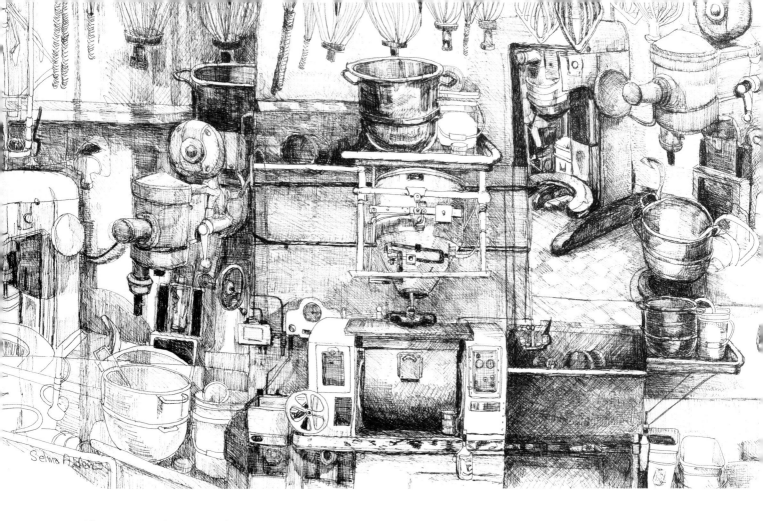

麵包店的厨房│西爾瑪・奧登（Selma Alden）
材料：鋼筆、墨水、布里斯托紙板
尺寸：46cm×61cm

這張素描是根據我去羅德島聯邦政府旅遊觀光時所拍的照片完成的。在這個有著100年歷史的老麵包房的厨房裏堆滿了使用很久，但仍擦洗得潔亮的烘烤廚具。鍋碗瓢盆彙集成了一曲交響樂。我用鉛筆在紙板上勾勒出了物體的大致輪廓，用針管鋼筆表現出了光線和明暗，就這樣，我慢慢地將不同的元素糅合在一起，並享受著畫面黑白節奏的變化。

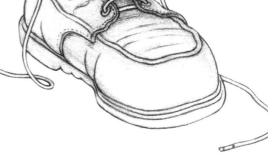

我的工作靴│米歇爾・阿倫・麥克奎爾
（Michael Allen Mcguire）
材料：鉛笔、紙
尺寸：18cm×20cm

尋常中見得的神奇就猶如靈光乍現，我認為作為一名藝術家，應該將這種偶得培養成習慣。當我意識到這雙靴子可以成為藝術表現的對象時，這個老夥伴已經陪伴我多年了。每個人看見這張素描都會喜歡上它。我已經多次將它改成水彩畫，作為給學生的示範。儘管它們看上去醜陋，但作為藝術品它們又是那麼的美。和我的作品《原子的人體》——大量運用不確定的線條——不同，這張素描的主要線條是明確的。最困難的工作是在描繪靴子上像意大利麵條般的條紋裝飾時要始終保持線條之間的平行。

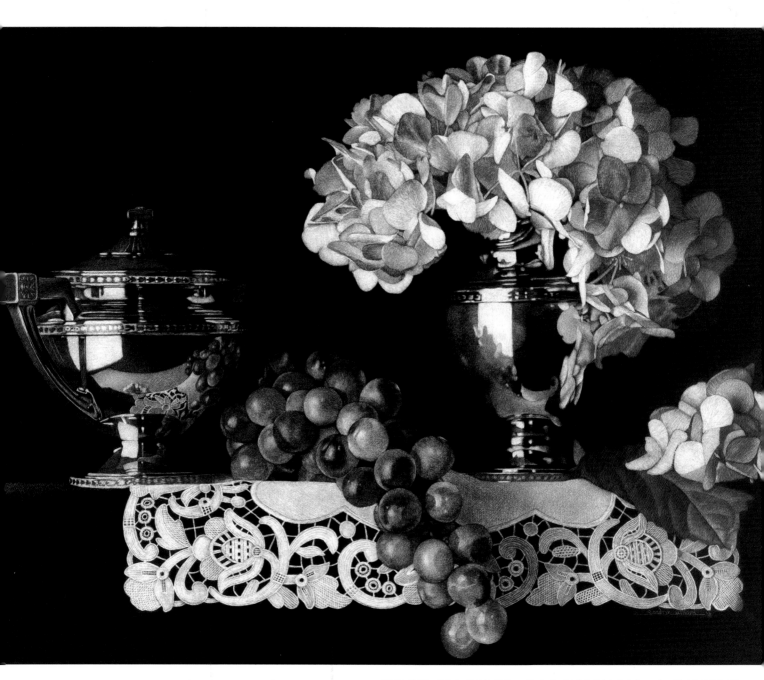

醫用手術刀特有的靈活性，使它非常適用於木版畫：它可以刻劃出很
纖細的部分，也可以用力刻畫出粗重的線條。

——桑德拉・維拉德（Sandra Willard）

相適｜桑德拉・維拉德
材料：木版畫
尺寸：23cm×30cm

木版畫最困難的挑戰之一就是要在一塊黑色的底版上開展工作，而且刻畫必須非常謹慎，否則就會
破壞那些需要保留的底版部分。儘管對象的材質很豐富，但我仍可以透過不同的線條來呈現它們。例
如，在表現銀色容器的反光上，我用了細密的小點表現出了蕾絲細節，用更長、更粗的線條表現出了
銀器邊緣的亮光。

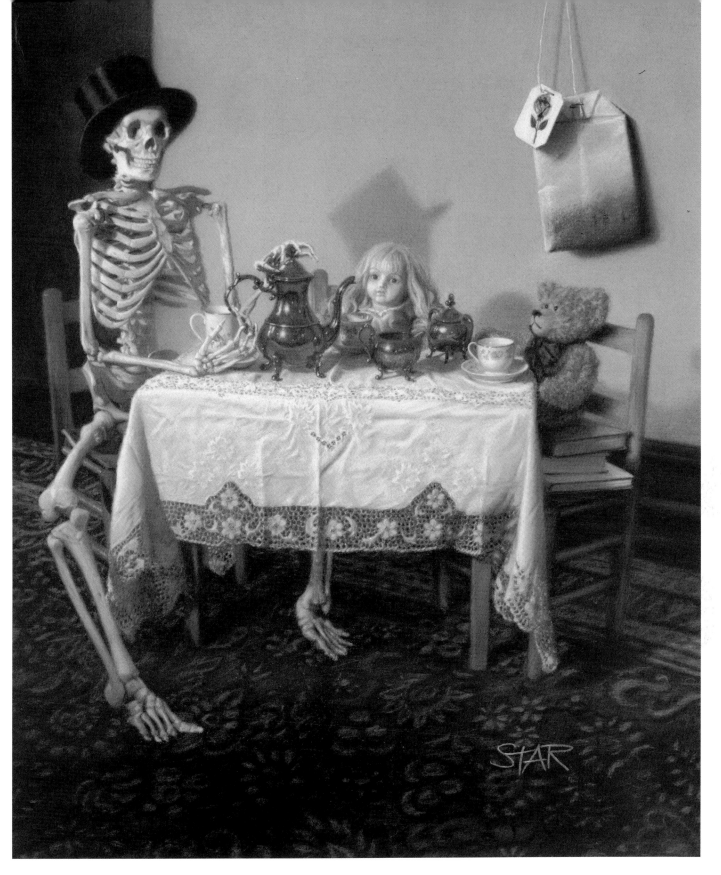

茶會｜斯塔爾・蓋勒

材料：木炭、紙

尺寸：38cm×33cm

和我的堂兄妹們喝茶聚會是童年美好的回憶。祖母會先煮滿滿一壺茶，然後我們各自舀一整勺糖放在小杯子裏攪動後再將茶慢慢啜飲。有一天，住在我屋子裏不同地方的玩具骷髏、洋娃娃還有泰迪熊看上去都很無聊，我想：他們也許應該享受一下屬於自己的聚會。

鵝卵石｜伊蘭娜・齊奧高珀羅（Irene Geogopoulou）

材料：色粉筆、沙紋紙

尺寸：18cm×28cm

我用色粉筆的邊緣很輕地將照片上的圖像轉移到了畫紙上，並要盡可能地保證輪廓的精確。接著我再從畫面左上方開始逐步添加層次直到右下角，我很謹慎，因為要儘量避免塗抹得太厚。我用色粉筆覆蓋畫面時，總會考慮很多，如線條、色調、顏色和邊緣等。最後我會為畫面再增加一些細節，使它看上去更真實。

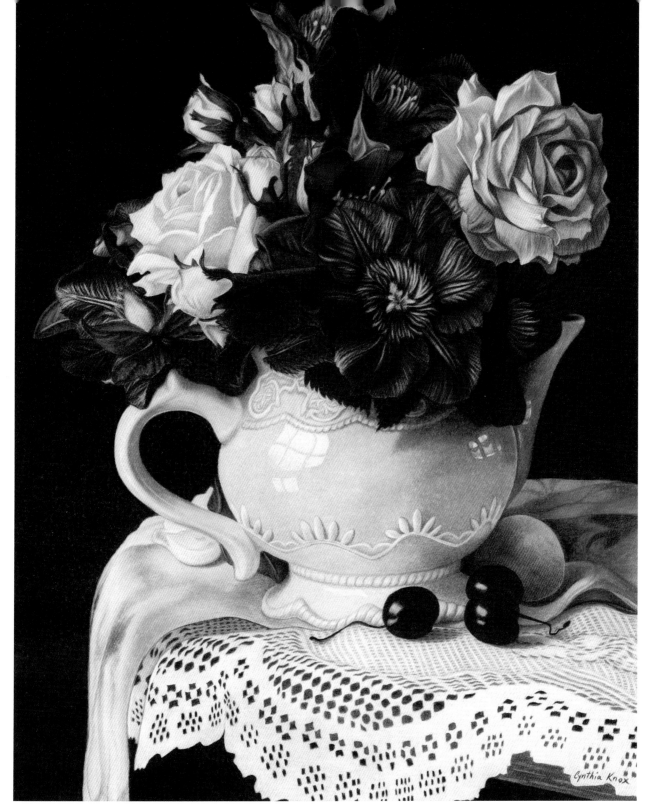

我處理線的方式是用一個黑色的背景襯托出一個極其明亮的形，
這樣就不需要費神地去精確勾勒線條了。——辛蒂亞·E·諾克
斯（Cynthia E.Knox）

凝思｜辛蒂亞·E·諾克斯
材料：彩色鉛筆、光滑的布里斯托紙
尺寸：39cm×30cm

我在天光畫室裏擺放了這組靜物，趁著上午的陽光我用數位單反相機將它拍了下來。以一張20cm×
25cm的照片作為參考，我用三種顏色的彩色鉛筆（黑色、托斯卡納紅和靛藍）畫出了濃重的黑色背景，
接著又一次性從左到右、從上到下地畫完花。蕾絲的表現並不像我開始想像得那樣困難，因為在處理錯
綜複雜的圖案時我只需要把握住那些黑色的色塊即可，最終這些色塊會串聯起來。用深灰色的鉛筆為這
塊蕾絲桌布塗上明暗後，整幅作品就大功告成了。

從史前人們開始在洞穴上畫畫起，線就是最先被運用的表現和交流的
形式。 —吉爾伯特‧M‧羅夏（Glbert M.Rocha）

不同尋常的開始（三聯畫）｜吉爾伯特‧M‧羅夏
材料：木炭、石墨、炭筆、紙
尺寸：65cm×53cm

我被這個對象吸引住了，因為它的神聖以及旺盛的生命與城市擴張的衝突所產生
的張力和反差——柔弱的枝條突破重圍頑強地生長著。為了表現出蜿蜒曲折的嫩
枝和枝叉的特點，我是握住HB炭鉛筆的末端繪畫的，以儘量減少在勾線時對筆杆
的控制。背景色調是用木炭渲染並使用擦筆將其塗抹均勻來表現的；較深的區域
保留了筆觸，中間色調用交叉陰影線來完成。

花園｜海瑟‧哈沃斯（HeaTher Haworth）

材料：彩色鉛筆、水彩、紙

尺寸：19cm×13cm

我在旅行時總會帶著速寫本。這張速寫是在墨西哥波爾托法拉塔（Puerto Vallarta）畫的。在我們住的地方有非常美麗的林間小道，周圍被花園、棕櫚樹、奇花異草還有海灘包圍著。我喜歡用沒有木杆的彩色鉛筆作畫，因為我不僅可以用筆尖還可以用筆的邊緣畫出非常具有表現力的線條。覆蓋在線條上的大色塊增加了畫面的厚度和活力。

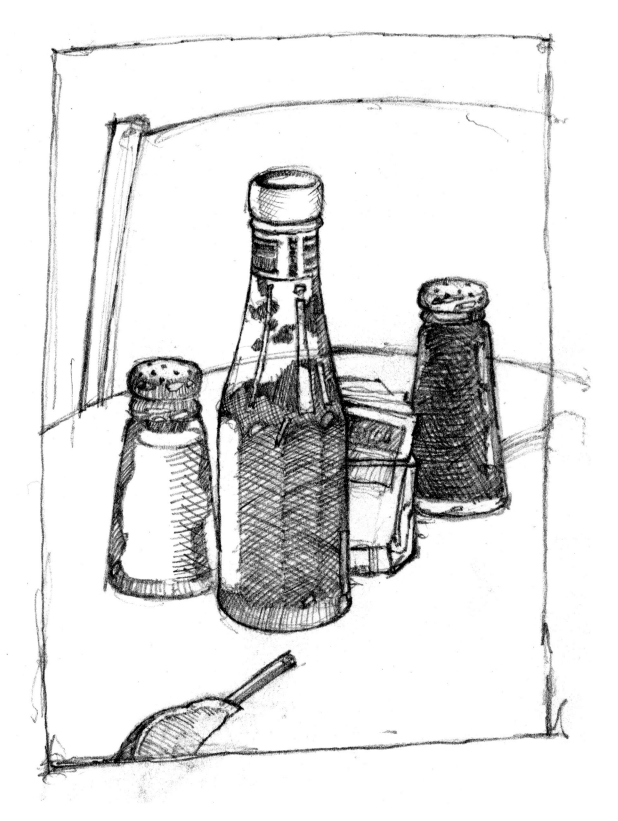

都市生活｜雷－梅勒・考內盧斯

材料：鉛筆、紙

尺寸：15cm×11cm

這是一張畫在速寫本上的寫生。我訂了漢堡外賣，在等待的時候，我突然萌發了要將桌子上的調味
品，如番茄醬、鹽、胡椒罐、糖包等畫下來的想法。檸檬和吸管，我並沒有將它們放在飲料裏，而是
安排在了畫面的最底部。我用交叉線表現出了對象的體積和外形，正對面的桌角和椅子則是用很簡略
的線條來表示的。

酸乳酪│特利爾‧亞特

材料：石墨、素描紙

尺寸：28cm×36cm

我在工作室裏擺放了這組靜物並拍了幾張照片作為參考。玻璃杯是空的，但我並不打算只畫玻璃，於是我在玻璃杯的後面又放了一個物體，我喜歡描繪投射在玻璃上的光和反射以及透過玻璃看到的被扭曲的圖形。這組靜物的好處就在於當工作完成後，你還可以美美地享用它們。

桑明格爾的靜物｜朱迪·貝特斯

材料：鉛筆、彩色水筆、水彩、彩色鉛筆、水彩速寫本

尺寸：22cm×29cm

這張水彩速寫是我在墨西哥桑明格爾（SanMiguel）一家飯店內的走廊上畫的。我先用鉛筆畫出了大的空間構圖（圓形、矩形和三角形），接著用彩色水筆勾畫出主體形象——花和水果。為了讓畫面更大一些，我刻意將圖形延續到了跨頁的紙面上。繪畫用筆要儘量保持與畫面垂直，這樣可以表現出不同的粗細變化。為了使畫面更通透，我使用了間斷的線條。不僅如此，在繪畫時眼睛還需要在形象之間來回穿行，這樣能更整體地觀察到靜物。另外，需要突出的地方可以用彩色水筆予以強調，勾勒粗鋼筆線會讓畫面更活潑，主體更明確。在用水彩顏色渲染了幾遍之後，我又用普通的彩色鉛筆畫出了明暗和微妙的色調變化。瞧，一幅色彩明亮、生動活潑的靜物畫完成了。

昨天早晨當我還是一個孩子｜琳達・盧卡斯・哈蒂（Lind Lucas Hardy）
材料：彩色鉛筆、沙粒底紋色粉紙
尺寸：41cm×65cm

當我路過一個小鎮時，一家舊貨店吸引住了我。因為是周日，店門關著；然而店內有很多有趣的東西，包括這輛老三輪童車。童車在太陽的照射下留下了長長的影子，我為其拍了幾張照片。後來回到工作室，我從這些照片中挑選出了幾張，我在猜測這輛三輪童車的年代，它的樣子很像我童年時玩的那種。我以這輛三輪車為主題構思了一幅畫面。我故意讓車輪上的鋼絲散落了出來，還把重點放在了布滿銹斑、褪色的塗漆上。這輛小三輪車分享了我童年的往事，而且只有我們這個歲數的人才知道那時的快樂。

橙子的誘惑｜艾琳娜·斯坦伯格（Arlene Steinberg）

材料：彩色鉛筆、紙

尺寸：18cm×36cm

清晨，陽光照射在被切開的橙子上，在白色背景的襯托下顯得更加誘人。我用灰綠色彩色鉛筆確定了投影和邊線，這也正好可以作為一個帶有補色關係的底色。上色是先從深紅色到橙色，再到亮黃色，最後過渡到白色的。我刻意增加了色彩的層次以表現出水果的細節。

往日｜保爾·G·梅利阿

材料：針管筆、布利斯托紙

尺寸：46cm×51cm

在一次南俄亥俄州的短途旅游中，我突然在一處荒郊野地發現了這輛被遺棄的、老舊的小馬車。我趕緊蹲在那裏畫了一個小時。這樣現成的繪畫素材可不是經常會碰到的。

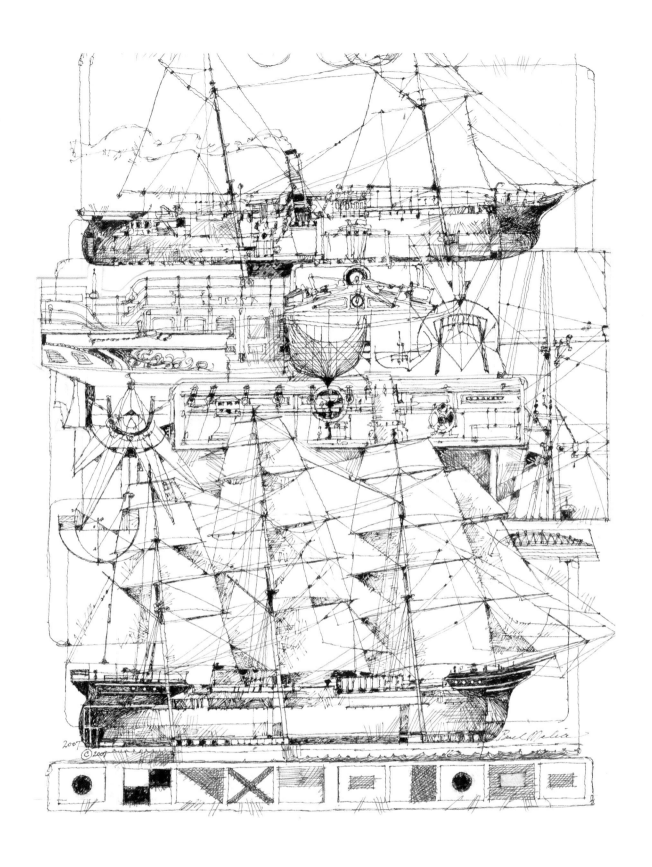

我喜歡船｜保爾·G·梅利阿

材料：針管筆、水彩紙

尺寸：46cm×33cm

當我還是一個孩子時，最先開始塗抹的就是各種船——尤其那些老式艦船和蒸汽輪船。這張畫的素材來自一些照片和很多有關船舶書籍上的插圖。我首先勾畫出兩艘主要輪船的輪廓（上下）並同時確定下位置；然後，在水彩紙上分別將剩下的元素全部畫完；接著我把它們裁剪了下來，按照恰當的位置貼在原先的紙上。當所有這些完成後，我又從整體效果出發，加以了潤色。

當線如你所願的那樣引導著觀眾的視線，它就像膠水一樣把將畫面黏合成了一個整體。——尼克·容（Nick Long）

佛羅倫薩的櫥窗｜尼克·容
材料：石墨、熱壓水彩紙（640gsm）
尺寸：46cm×74cm

《佛羅倫薩的櫥窗》是我幾年前去義大利旅遊回來後創作的。如雕塑般的古董家具雜亂地堆擠在了櫥窗內，這景象所具有的審美意境把我深深吸引住了……精巧的結構，強烈的對角線，質感的變化，動感的構圖。為了控制好色調變化，我使用了不同濃度的鉛筆，從HB到9B；不僅如此，我還結合使用了橡皮、棉花球、海綿、擦筆等工具，這一切都可以讓我慢慢地去研究形，調整輪廓的虛實。在細膩的質感、微妙的色調和隱秘的線條中，強烈的垂直和對角線構圖給予了畫面視覺上的衝擊。

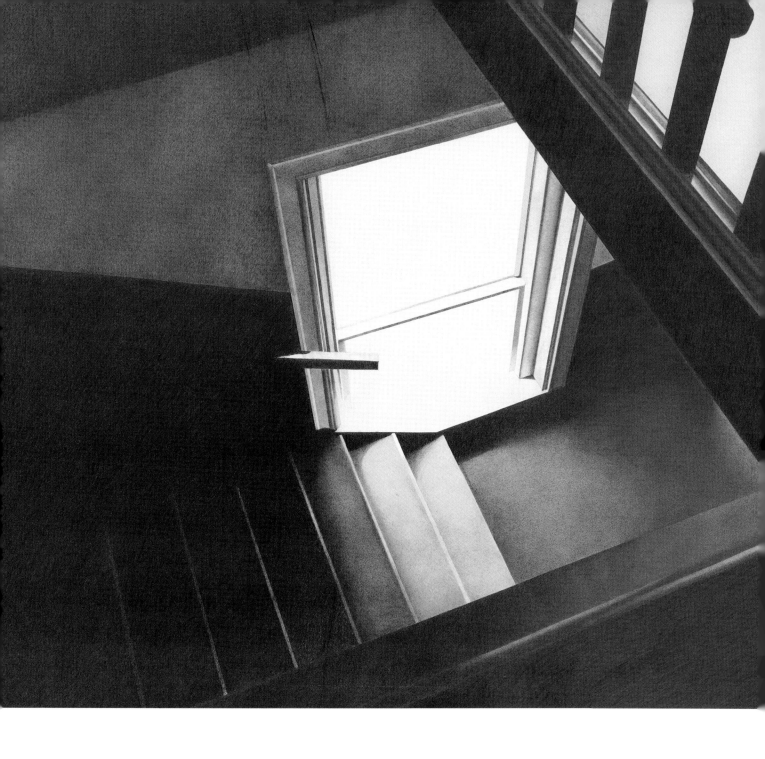

米歇爾的窗戶｜米歇爾‧M‧羅斯蘭德（Michelle M.Roseland）

材料：石墨鉛筆、紙

尺寸：48cm×74cm

這張鉛筆素描參考了一張我在西海岸佛羅裏達參觀的一家博物館時所拍的照片。我用佳能AE-1 SLR 28mm鏡頭拍下了這張具有強烈幾何構圖的照片。為了描繪出透過窗戶照射在樓梯井上的自然光線的微妙變化，我幾乎用盡了輝柏嘉牌（Farber Castell）從9H（最硬，最淡的鉛筆）到8B（柔和，豐富的暗色）的所有鉛筆。我選擇沿同一方向用筆，以呈現出畫面暗部的筆觸。

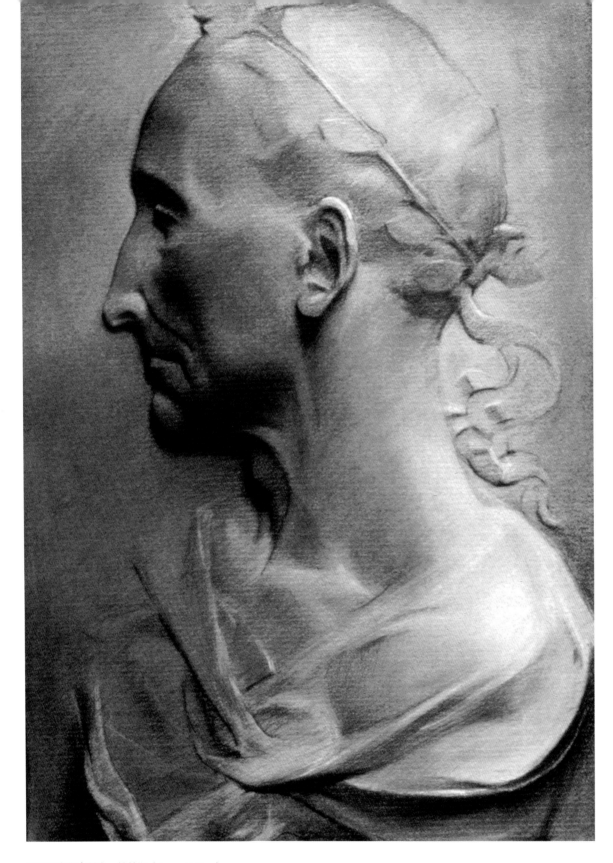

凱撒石膏像｜賈森・柏林斯（Jason Polins）

材料：木炭、白粉筆、灰底紙

尺寸：51cm×36cm

這是一張寫生作品。最初我用大的結構線確定了構圖，並嘗試用最簡潔的線條表現出了對象的基本動態。接著，我又對其進行了深入的描繪，從大的形體到小的形體、從整體到局部。在整個繪畫過程中，我儘量讓自己控制住大的色調而不要鑽進小的細節中，即細節的刻畫只能在確定大的關係下才能進行。精選出畫面中哪些要仔細刻畫的細節是需要深思熟慮的，我確實花了很長時間來達到我所要的畫面效果。

只有我們倆｜伊蘭娜・齊奧高珀羅

材料：色粉筆、細顆粒紙

尺寸：30cm×41cm

根據我拍的一張照片，透過網格線我將圖像精確地轉移到了紙上，接著開始
上色並用色粉筆的邊淡淡地在上面塗了一層。接著，開始增加層次，從畫面
的左上方開始直到右下角。

4 人物

線邀請眼睛與之共舞，它可以是平靜的，也可以是通過扭曲、轉折使其充滿活力的。——肖恩·法奧切蒂（Shawn Falchetti）

白日夢｜肖恩·法奧切蒂
材料：彩色鉛筆、水溶性色粉、細顆粒色粉紙
尺寸：30cm×66cm

在《白日夢》中，我用微妙的色彩變化和精細的彩色鉛筆表現出了柔和色調，喚起了一種特別的情愫和氛圍。畫面部分畫了不下20遍，而另一些地方則只是一掃而過，讓紫色的底透了出來。為了突出人物，我還用密集的細線條表現出了動感，將觀眾帶入了畫面之中。

與其說線條表現出了視覺，不如說它表現出了觸覺。——戴維‧格盧科（David Gluck）

人體習作｜戴維‧格盧科
材料：木炭、紙
尺寸：66cm×51cm

這張人體寫生作業花了近30個小時的時間。盡可能地仔細研究對像是非常必要的，儘管這張作業不是什麼創作，但向自然學習的過程却是一種形成美學態度的必然條件。藝術感覺並非來自內部，而是來自我們對周圍世界的深入研究。

我的速寫本裏都是水墨。這是把你的想法最快記錄下來的好方法，
無論是寫生還是根據回憶。我一般喜歡用木炭和鉛筆來完成作品。

——約瑟夫·舍帕德（Joseph Sheppard）

平靜｜道格拉斯·B·斯溫頓（Douglas B.Swinton）
材料：石墨、水彩、速寫本
尺寸：13cm×28cm

為什麼那些作為預熱的"我不是很在意"的速寫最後看起來卻更像一幅作品？我猜是因為那種自發的、即興
的東西更吸引我們的緣故吧。我喜歡快速作畫，快得好像左腦可以抓住右腦那樣；我喜歡鉛筆不離開紙面時
畫出的效果；我喜歡畫面左側幽靈般的線條。在畫的最後，我會向畫面再潑上點水彩色塊，然後倒一杯葡萄
酒，愜意地坐在沙發上慢慢欣賞一番。看來買這麼一本打孔裝訂的速寫本真是明智的決定啊！

披著床單的女孩｜約瑟夫·舍帕德(Douglas B.Swinton)
材料：木炭、白堊筆、灰底色紙
尺寸：127cm x 97cm

這張畫是我在義大利皮特拉桑塔（Pietrasanta）的工作室裏寫生而成的。我借鑒大師們的傳統排線技法
表現了人物的暗部。模特兒每15分鐘就會休息一下，總共休息了四次。每段布料都要在模特兒站位後進
行重新整理，因為模特兒的每次移動布褶都會產生不一樣的變化。

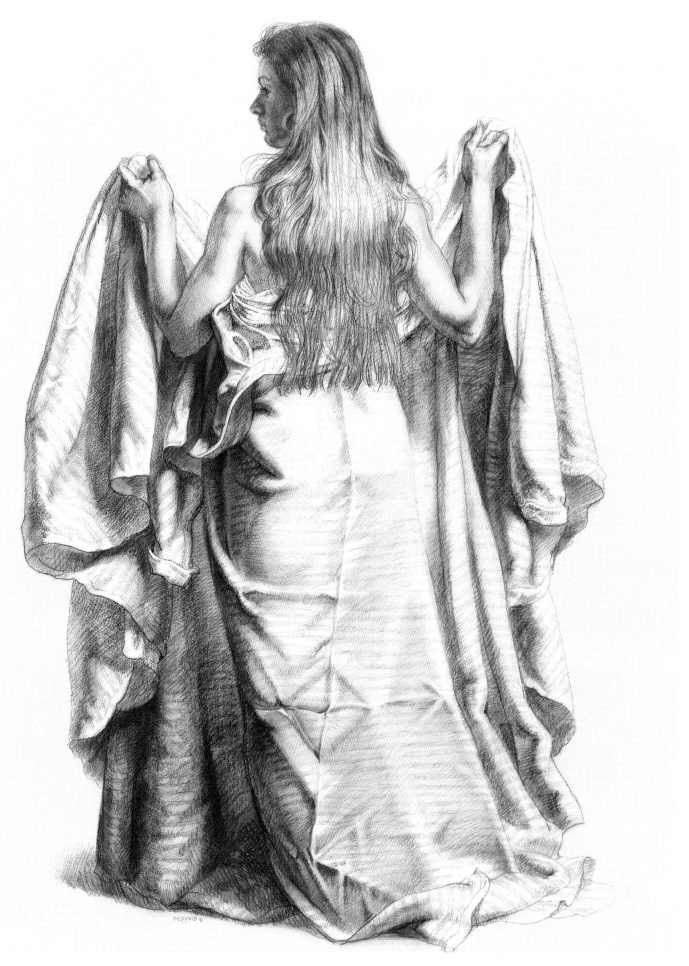

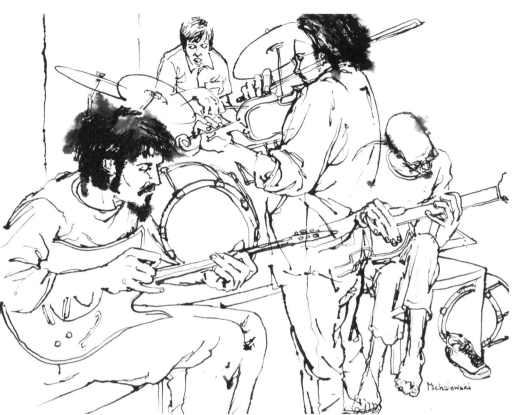

秘密首領｜泰特・米夏羅維斯基（Ted Mich Alowski）

材料：墨水、水彩紙

尺寸：56cm×76cm

這張畫是現場完成的，它是為我的一個系列，曼哈頓中心先鋒實驗音樂現場表演的紀實——繪畫而準備的，這也是我在哈特福德藝術學院（Hart -ford Art School）的研究生課題。這張素描是為秘密首領3樂隊在紐約陶尼科（Tonic）現場演出即興創作的。為了表現出直率而又有些怪異的線條，我用一個裝有墨水的眼藥水滴瓶在一張很大的阿其士（Arches）牌水彩紙上進行了作畫。為了控制墨水滲化的效果，我還用到了一個家用紙面的噴霧水瓶，以控制不同的濕度，使畫面產生變化。

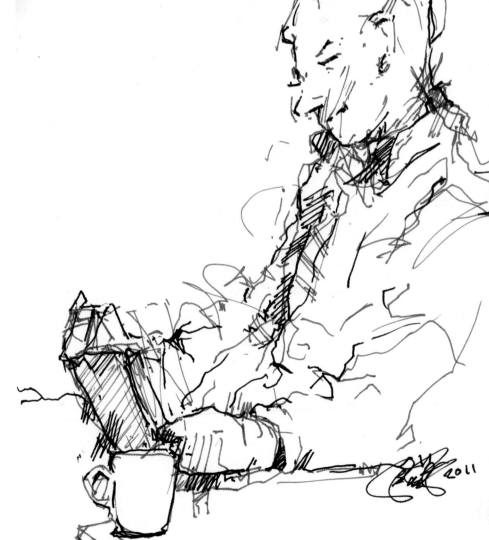

閱讀者｜鮑爾・布盧內熱（Paul Brunelle）

材料：鋼筆、墨水、筆記本

尺寸：18cm×24cm

這張畫是在很放鬆的狀態下完成的，沒有什麼特別的目的，也沒有過多地去研究對象。它純粹是鋼筆墨水的線條順著我的目光在白紙上一路畫下來的。

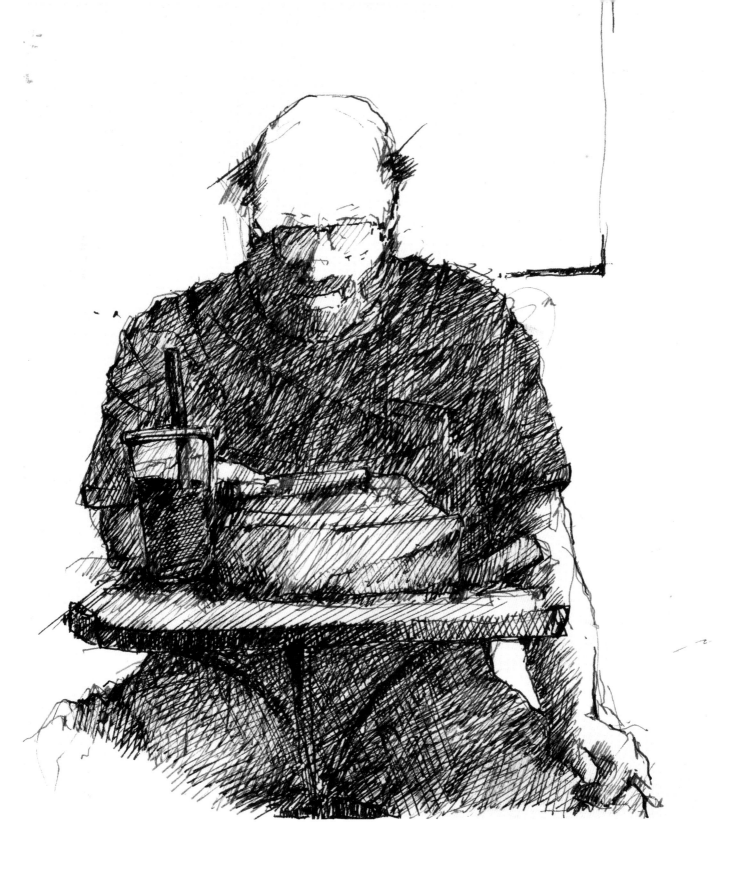

專心致志｜鮑爾‧布盧內熱
材料：鋼筆、墨水、筆記本
尺寸：24cm×18cm

線記錄下我所看見的一切。在我的筆記本上，我用有些雜亂的紅色和黑色線條塗抹、勾畫出一位專心一
致的人物——對我而言，將雜亂梳理成某種形式就是所謂的藝術。這個男人坐在外面，沉浸在閱讀中，
旁若無人，儘管注意到我在畫他，但他仍保持安靜，我喜歡去捕捉對象的這種狀態。

原子人體｜米歇爾・阿倫・麥克奎爾(Michael Allen Mcguire)
材料：鋼筆、紙
尺寸：18cm×28cm

這張素描反映了我對事物原子結構的想像——它是最小的空間單位——隨意
分布的細小微粒在神秘的引力下聚合在了一起。我在速寫本上用相似的鋼筆
線條描繪出物質的這種本質。我用分解的方式得到這些符號，然後透過隱喻
的圖像呈現出原子結構的本質。我認為自己的身體是一個固體，然而在最真
實的層面上，它幾乎是由水和空間構成的，這讓人感到很有趣。想像一下，
我們身上的原子震動後會變得鬆散，直到最後遁入瀰漫的以太（Ether）空
間，這是多麼神奇啊！

茉莉(Molly)和她的狗｜婭娜・沃爾柯・費爾古森
（ Jane Walker Ferguson ）
材料：拼貼紙、墨水、紙
尺寸：9cm×8cm

《茉莉和她的狗》是根據我的想像創作的。我首先用自製的壓克力拼貼紙剪
出衣服和帽子以及狗的形狀。當我把這些黏貼到位後，我又用墨水鋼筆為其
勾線完成了作品。我的小人形象來自寫生稿，你是不是可以在這張畫中看出
她那可愛的個性呢？

線是如此全能，它可以勾畫出形、暗示邊界、表現材質，甚至還可以創造出三度空間。——米歇爾·阿倫·麥克奎爾(Michael Allen Mcguire)

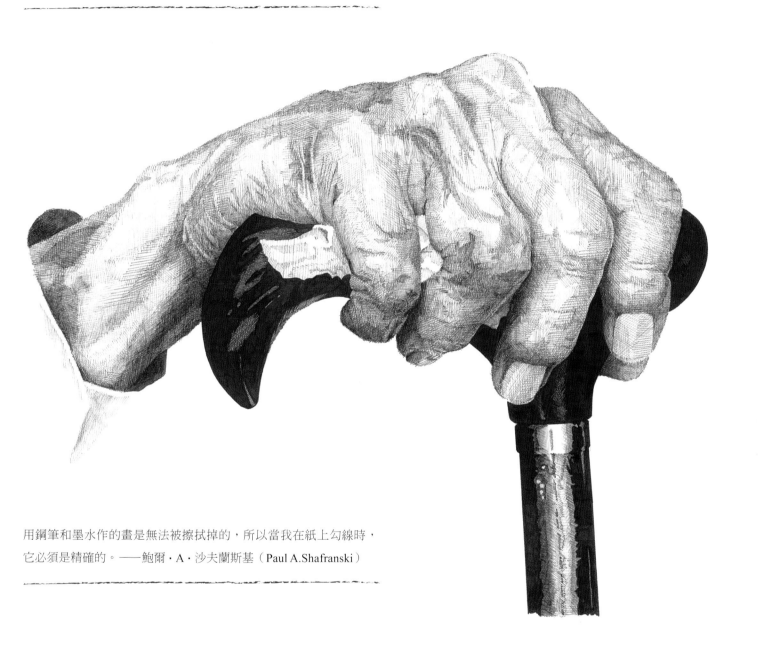

用鋼筆和墨水作的畫是無法被擦拭掉的，所以當我在紙上勾線時，
它必須是精確的。——鮑爾·A·沙夫蘭斯基（Paul A.Shafranski）

緊握｜鮑爾·A·沙夫蘭斯基
材料：鋼筆、墨水、水彩鉛筆、鋼筆專用防滲化紙
尺寸：23cm×30cm

這張畫描繪的是我妻子的祖母用手握著手杖的姿態。在一次家庭野餐中，我拍了一張她坐在椅子上的
照片，並截取了照片的一部分作為繪畫的素材。她患有關節炎所以很多時候需要依靠手來支撐。我非
常敬重老人，因此一有機會就會用相機去拍攝他們。作為一名藝術家，我總覺得老年人的臉和手是隱
藏著一段不為人知的故事的。我在作品中運用了交叉陰影線、刻線、點畫的技法，使這幅畫在觀眾的
腦海中顯得越發豐滿完整。

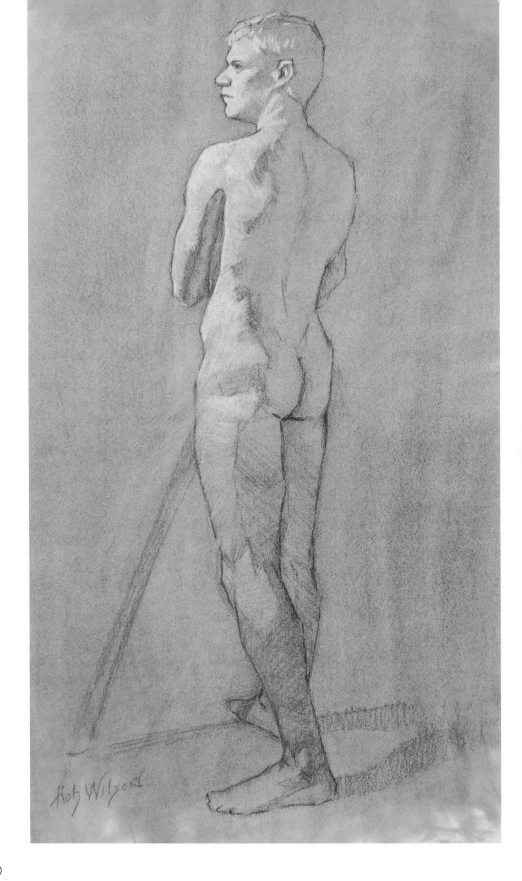

站立的人體｜羅博・韋爾森（Rob Wilson）

材料：木炭、布里斯托紙板

尺寸：46cm×36cm

這張畫是學期中在畫室內完成的寫生作業。人體素描寫生是提高繪畫技術的最好方法。我們生來就對人體
結構十分熟悉和敏感，所以在形體的結構上若稍有偏差就會很容易被挑出毛病。這樣一個困難的課題對專
注力和投入度都有著極高的要求。如何安排模特兒的姿勢是個人的審美選擇，不過我建議要更注重光線的
布局，這樣才能完美地呈現出形體的姿態，創造出生動的形象。

自然界中沒有線，但如果你使用了線，就要將其表達清楚。

——羅博・韋爾森(Rob Wilson)

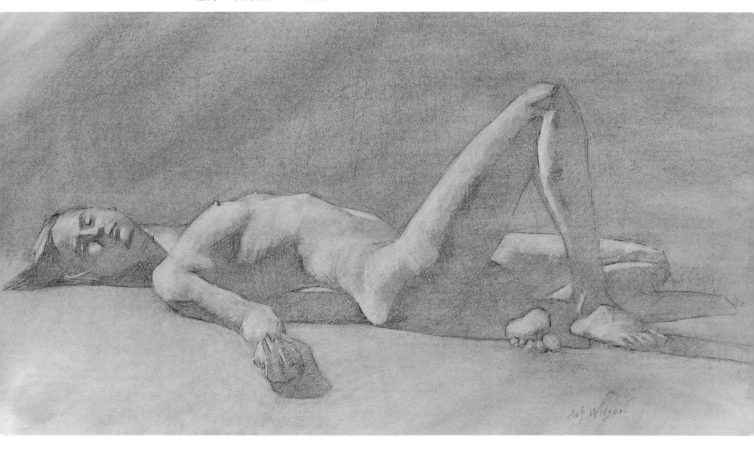

小憩｜羅博・韋爾森(Rod Wilson)

材料：木炭、布里斯托紙

尺寸：30cm×58cm

首先，我用柔軟的木炭條確定明暗關係。然後，用雪米布（仿羚羊皮棉織物）輕拍背景，以形成一個疏鬆的背景色調。接著，用硬木炭刻畫人體，勾出線條並給予更多細節的描繪。記住，在作畫過程中始終要注意垂直和水平的關係。我用軟橡皮擦出人體的亮部，用最淡且柔和的邊線來確定形象，作品就完成了。

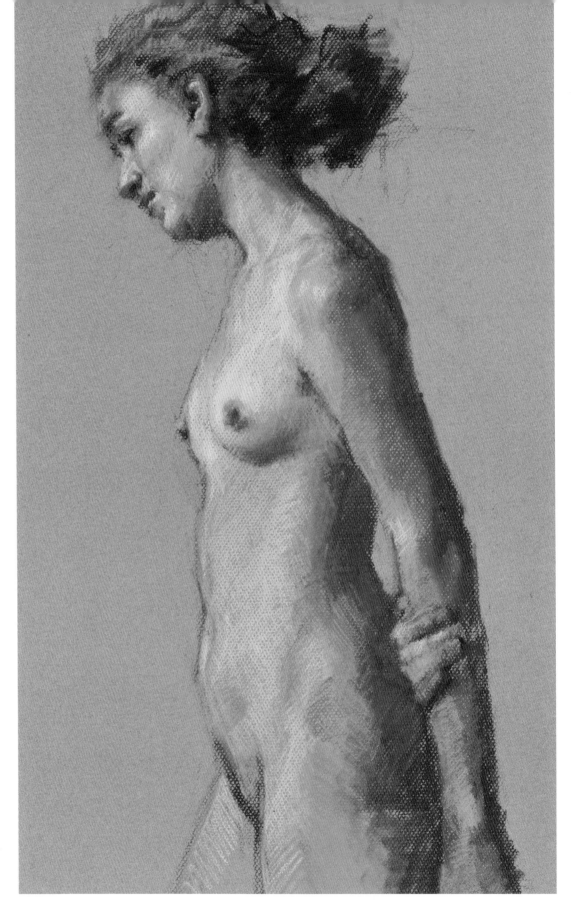

勞倫（Lauren）｜李・考列・
瓦爾特（Lea Colie Wight）
材料：色粉筆、康頌木炭紙
尺寸：58cm×41cm

《勞倫》這張畫是透過寫生完成的，當時模特兒正處於朝北的光線下，因此亮部偏冷而暗部偏暖。在開始時
我用色粉筆畫出了人物的大體動態，捕捉住了主要的傾斜線和比例關係。然後我描繪出大的明暗色塊，並會
時不時地停下來斜著眼睛看看，以確定在刻畫細節時暗部和亮部的關係不會發生混亂。我發現線條在她身上
的流動是如此富有詩意，形體的轉接和微妙的平衡關係，使一個簡單的動作變得更有生氣了。

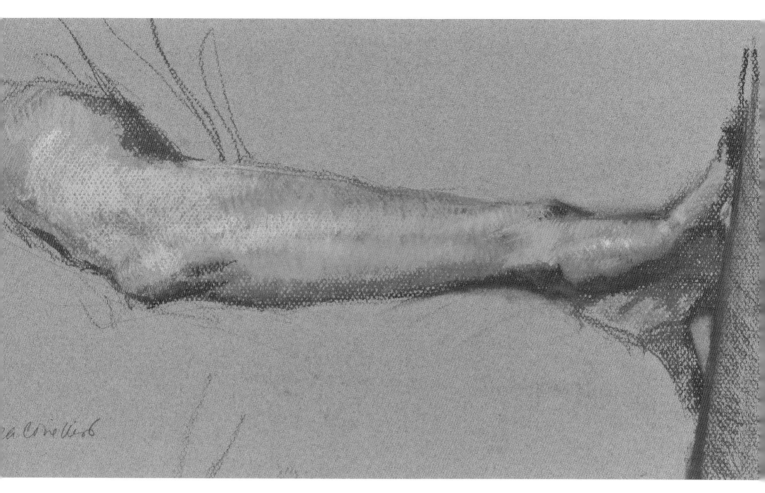

我努力想像線在三度空間的穿插就如同在二度平面中那樣流暢。

　　　　　　　——李‧考列‧瓦爾特

<hr />

手臂練習｜李‧考列‧瓦爾特

材料：色粉筆、康頌木炭紙

尺寸：20cm×41cm

這張手臂自畫像的主要目的是研究人體動態的節奏和形體間的轉接。我想要表現出肘部到手腕在扭動時保持平衡的張力。由於表現形象的色彩也是一個重點，因此在作畫的初始，用簡單的色彩關係配合複雜形體的基本組織結構是非常必要的，然後再挑選出哪些地方是為將來的深入刻畫作準備的。

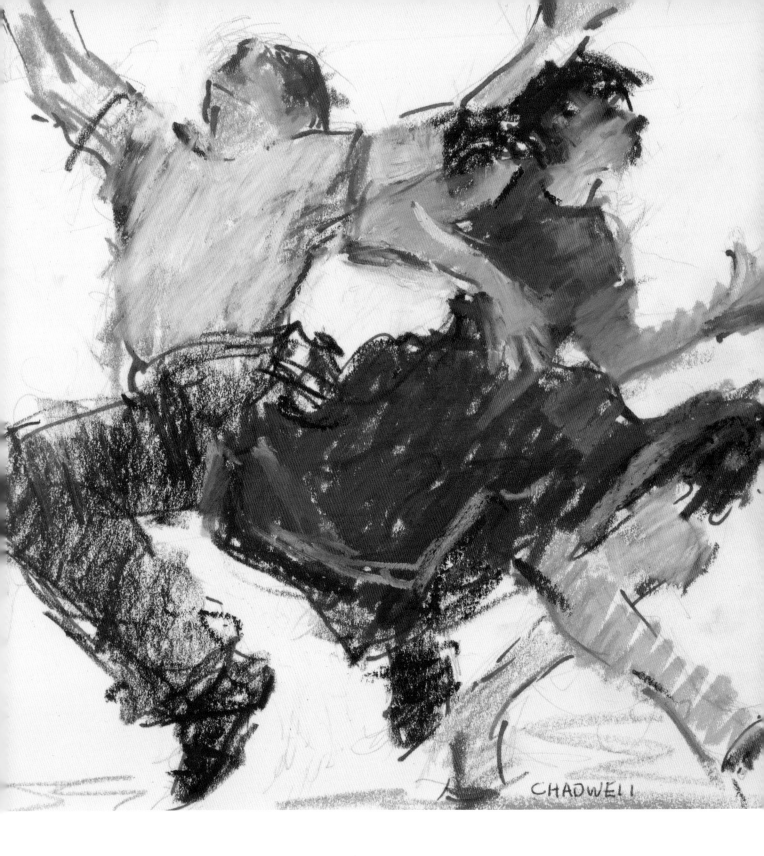

舞動起來｜科尼・查特維（Connie Chadwell）
材料：木炭鉛筆、馬克筆、油畫棒、油粉筆、布里斯托紙板
尺寸：15cm×15cm

當我在聽搖滾樂時，我喜歡描繪那些沉浸在音樂中搖擺的舞者。在這張《舞動起來》中，我根據記憶用普
通的木炭鉛筆快速地勾畫出了舞者的動態，然後再用黑色麥克筆添加了一些線段以強調動態的關鍵部位。
我用油畫棒和油性粉筆在人物上飛快塗抹，同時又用各種線條表現出了人物姿態的動感。

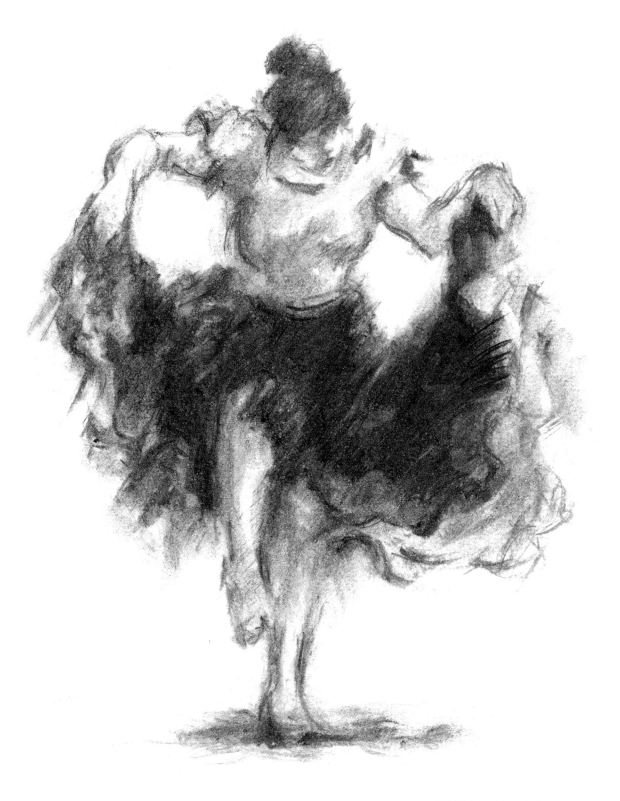

民族舞蹈家｜科尼·查特維(Connie Chadwell)

材料：軟藤炭條、速寫紙

尺寸：20cm×15cm

這張畫的對像是在美國中心劇場演出的民族舞蹈團中的一位演員。她是這些舞者中最富有表現力的一位，因此我特別留意她。描繪在運動中的人物是很特別的體驗，因為你總是要靠回憶去把握對象的姿勢，哪怕是她已經變換了動作。我用木炭條快速地在速寫本上畫出一些動態線，然後再填充這些線條，通常是用木炭條的邊緣來進行繪畫的。最後，我添加了一些弧線以表現出她的裙擺，記得如果用手擦一下的話，會讓它看上去更柔和一些。

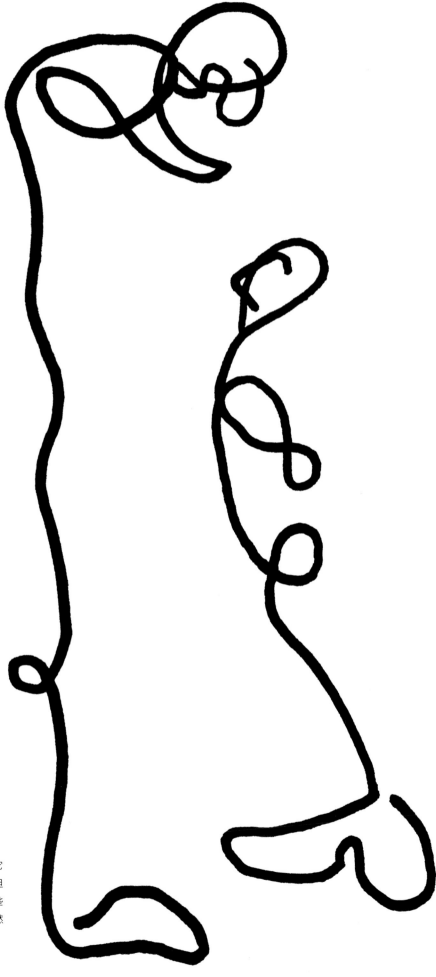

成為一位觀察者去捕捉每天所發生的事。——杰羅姆・C・格特切(Jerome C.Goettsch)

傾聽｜杰羅姆・C・格特切(Jerome C.Goettsch)
材料：墨水、紙
尺寸：17cm×10cm

對我而言繪畫首先且最重要的就是線。我喜歡墨線，因為它是直接且毫不含混的。通常我會用粗細兩種鋼筆來作畫，但這次我用的是三福牌的麥克筆。我喜歡繪畫時產生的一些怪念頭。我的目的是要盡量保持畫面的放鬆和流動感，當然首先得有趣。

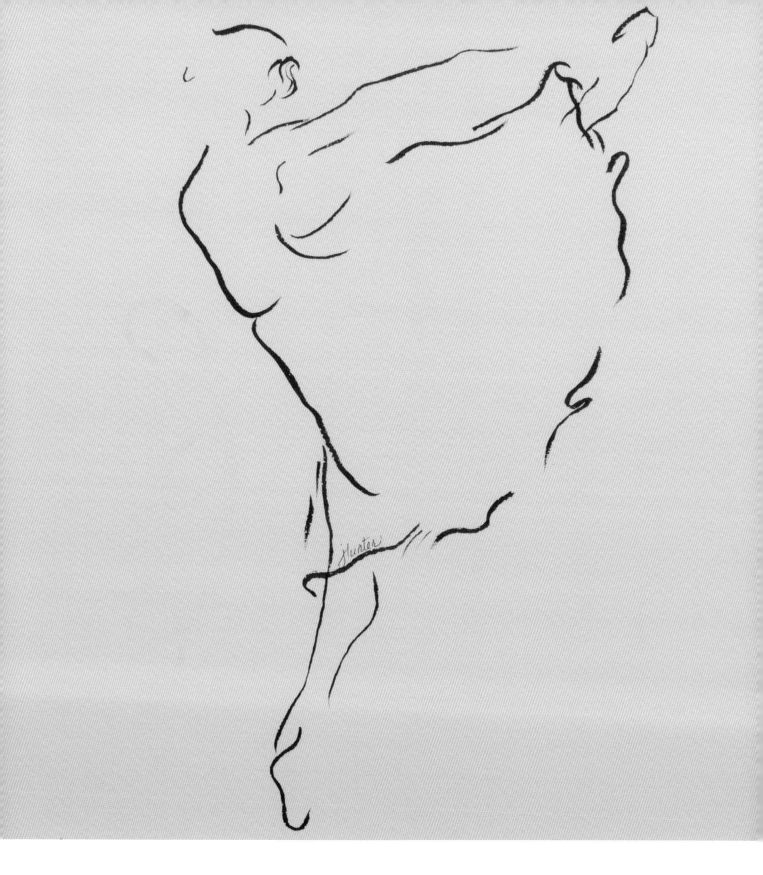

舞蹈1｜喬安・胡特（Joan Huter）

材料：鋼筆、墨水、紙

尺寸：36cm×30cm

作為一個多年的芭蕾舞蹈演員，我經常會在自己的個人影集裡尋找靈感。開始我會用鬆動的線條去確定
形象的位置和比例；在這個基礎上去嘗試一些不同的線條質感和節奏。我不斷做著一些練習，直到感覺
可以把這種動感表現出來為止。這真是美好的一天，我和我的鋼筆共舞。

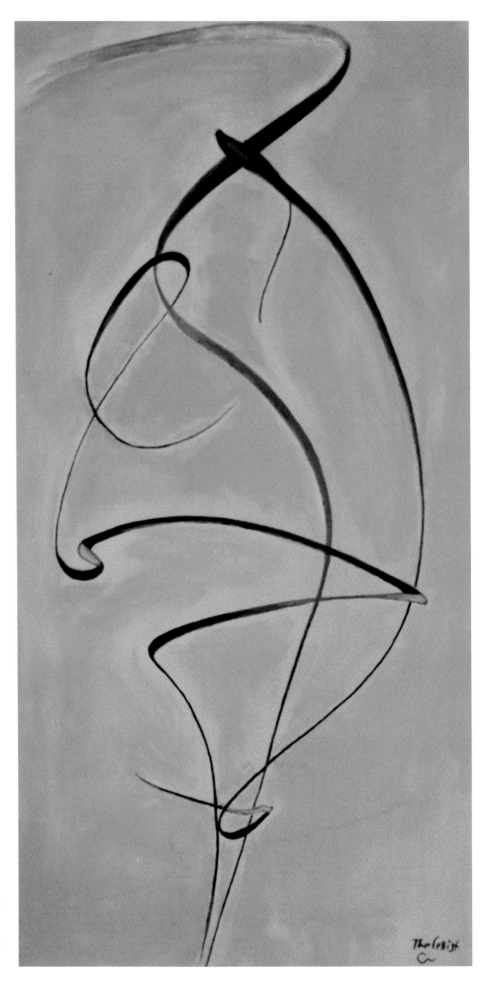

我認為在最樸實的藝術表現手法中，線是綜合能力最強的工具。 —卡諾·賈里

大提琴手｜卡諾·賈里（Cano Gali）
材料：壓克力、布面
尺寸：61cm×30cm

有時一根樸實無華的線條更可以透露出比一張精細的油畫更多的東西。依靠它的粗細、弧度、律動和布局，線可以被看作是男性或女性，年老的或年輕的、成熟的或天真的、消極的或積極的。我把我的藝術手法稱之為一種快線。但這並不涉及到在作畫之前以及之後所花費的時間。我選擇一個對象並將自己沉浸在其中。完成這張大提琴手其實花了好多天時間。那時我正在聽大提琴演奏。當我感覺到我可以著手開始畫時，我讓我自己的心靈慢慢平復下來。我閉上眼睛 ……《大提琴手》就這樣誕生了。

閱讀中的本｜詹尼弗·A·麥克里斯蒂娜（Enniefer A.Mcchristian）

材料：2B鉛筆、紙

尺寸：25cm×20cm

這張畫表現的是我丈夫在我們的工作室裡讀報紙。我用2B鉛筆將他畫在了一本我總是隨身攜帶的速寫本上。首先我淡淡地勾畫出輪廓，並注意保持了整體結構線的流動性和柔和。然後我用交叉陰影線畫暗部，表現出空間和形體。當然偶爾我也會用手指蹭擦一下，用軟橡皮擦出高光。定期畫速寫對保持創造力的活躍是非常有必要的。同時我也發現在畫速寫時我的內心會格外沉靜，排除了外在的任何干擾。我喜歡在飛機場、飯店、咖啡館等候的時候或在畫室裡發楞的時候畫速寫。

肚皮舞者和狗｜尼克勒·邁考米克·桑提亞哥（Nicole Mccormick San-Tiago）

材料：木炭、白堊粉、石膏粉、灰色紙

尺寸：58cm×46cm

我盡可能地堅持著寫生的方式。在《肚皮舞者和狗》這張畫中，模特兒和環境完全是根據寫生完成的，而狗參考了一張照片。這張畫是畫在灰色色粉紙上，用大塊木炭條和炭筆所繪。高光部分用了白堊粉和石膏粉進行表現。畫中的人物是我的密友，也是一個非常棒的舞蹈家。她的服裝和獨特的舞步總能激發我的創作靈感，讓我想要把這些都呈現在畫中。

守護者│喬安娜・波爾熱・羅格萊斯(Joanne Beaule Ruggles)
材料：印度墨水、紙
尺寸：66cm×102cm

繪畫對我來說就是一次冒險，如同拿著鋼筆和墨水行走在鋼絲上一樣。滴墨、潑灑、皴擦，甚至是錯誤，這些全都真實地呈現出了鮮活的生命。 —喬安娜・波爾熱・羅格萊斯

母親的關注│喬安娜・波爾熱・羅格萊斯(Joanne Beaule Ruggles)
材料：印度墨水、紙
尺寸：66cm×51cm

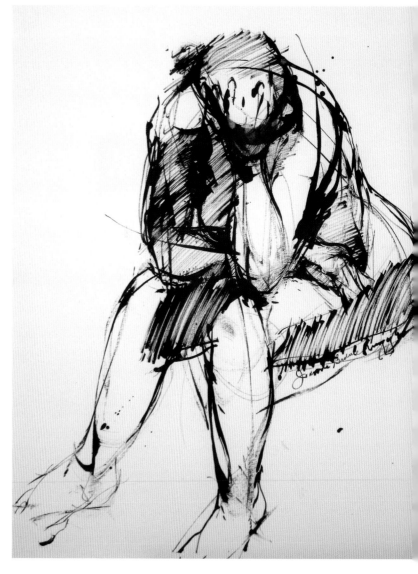

我剖開一段木樺，製作了這支長握柄、尖鞘狀的木杆筆，我將它視作為一種原始的鋼筆。每支木制鋼筆都有著豐富的表現力和獨特之處，因此我準備了很多這樣的鋼筆進行創作。深口的墨水瓶可以讓鋼筆儲蓄更多墨水，以保證較長時間的連續作畫。人物形象是我創作的重點，在超過40年的時間裏，我堅持每周要進行幾次模特兒寫生的練習。我用自己的寫生經驗和解剖知識完成了具有表現力的繪畫，如《悲傷》（"引言"部分的作品）。觀眾喜歡那些表現強烈情感的肖像，因為他們體現了人類普遍的感情。線的形態與藝術作品中傳遞出的情感要相互協調，這是很關鍵的。我的木質鋼筆為我提供了豐富的線形表達。

保拉｜賈森·鮑林斯

材料：木炭、白紙

尺寸：66cm×48cm

我經常會在工作室裡寫生。開始時我會用最長、最直的線條和交叉切角來捕捉大的動態，並從頭到腳地整體觀察對象。透過這種方式，當我面對一張大畫面時，我可以在整體上把握住對象的形體，而不僅著眼在某個局部上。動態和位置是我最先考慮的，即準確地控制比例和形狀。我追求一種從頭到足尖的優雅過渡，追蹤明暗在人體上逐漸向下加深的變換。我力爭要表現出豐富的明暗層次，但又絕不讓自己耽於細節，因為我堅信細節在大形體被落實後會自己顯現出來的。解剖結構是重要的，但這並非是我的重點。我畫的是那些呈現出人體的形狀，僅僅是形狀。

坐著的模特兒｜ 詹尼弗・A・麥克里斯蒂娜(Jennifor A.Mcchristian)

材料：中硬度藤炭條、2B木炭鉛筆、白報紙

尺寸：28cm×36cm

這張人體速寫的模特為瓦拉（Wara），花費了我25分鐘時間，是在白報紙上用中等硬度的藤炭條、2B木炭鉛筆和軟橡皮共同完成的。在確定了人體的整個大動態和比例關係後，我用藤木炭條畫出了大的體塊。平面的形體表現出了明暗關係，同時也呈現出了一種形式感，在任何時候我都會充分利用畫面中的負空間來進行表現。在若隱若現的邊線處理上，我也非常小心，因為這可以製造出流動且神秘的感覺。當接近完成時，我會用軟橡皮再擦出一些高光，使畫面看上去更立體和生動。

伊麗莎白｜姜運順
（Yunsung Jang）
材料：木炭鉛筆、紙
尺寸：122cm×71cm

《伊麗莎白》是一張古典主義風格的木炭素描。本來是想透過寫生完成的，但最終用了照片作為參考。開始時，我先淡淡地畫出結構線並且仔細測量了比例。我非常注重動態和節奏—只要合適，我會誇張對象的動態。當這部分工作完成後，模特兒開始就位。這個階段，我會關注光線、結構、體積和解剖結構（它們是相互結合的）。最後再調整色調、外形和線條的質地。

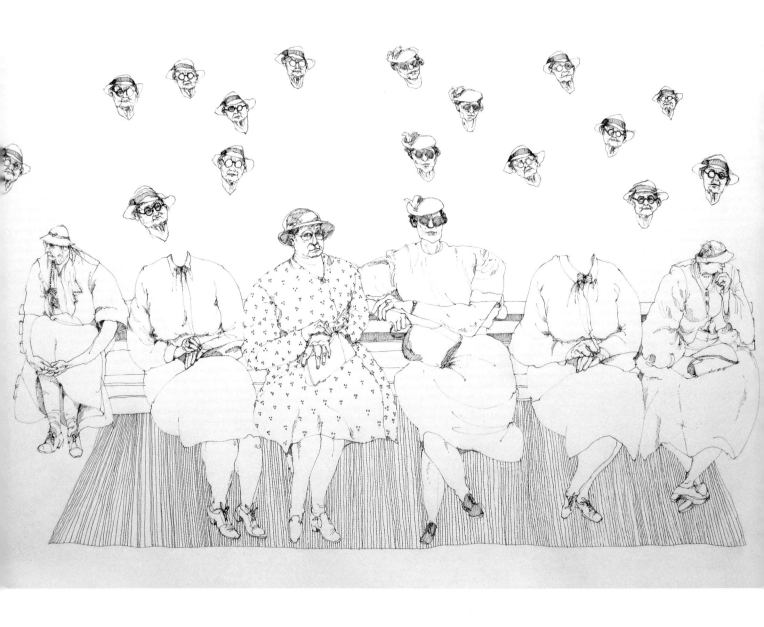

天馬行空 | 簡・路德蓋爾（Jean Rudegair）

材料：鋼筆、紙

尺寸：61cm×91cm

我畫畫的時候通常會參考某個人或某個群體的照片來創作，吸引我的總是人物。我認為描繪的進程就是不斷變化的過程，因此我很少會預先去設定一個構圖或主題。對我來說一根纖細的鋼筆線條就可以最大程度地表現出人物的個性；而稍粗些的線條則更具漫畫感，且可以表現得非常風格化。我喜歡花幾分鐘將視線集中在對象特定部位的細節上 —通常是臉、雙手、帽子或衣服的褶皺等，且不去考慮整個畫面的效果，如此，每次面對同樣的對象時我都會創造出全新的形象。值得一提的是，我經常會運用多個局部或完整的人形來組織我的畫面。

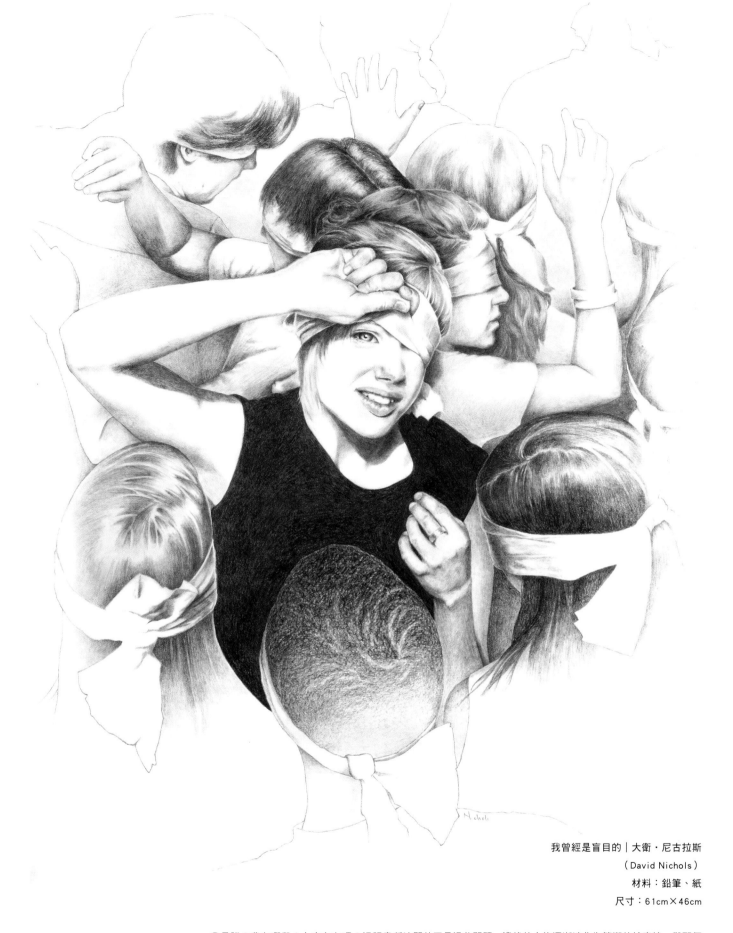

我曾經是盲目的｜大衛‧尼古拉斯
（David Nichols）
材料：鉛筆、紙
尺寸：61cm×46cm

我是誰？我在哪兒？上帝存在嗎？這張畫所追問的正是這些問題。邊緣的人物逐漸淡化為簡潔的輪廓線，與那個唯一充分渲染的人物 —正揭開眼罩的女孩形成了強烈的對比。我運用線條描繪出了現實生活的自私和偽裝，完全忘記去思考那些在生活中最重要的問題。我在一所高中教授藝術，這張畫取自我所拍攝的一組學生的照片。我通常會用HB到6B的鉛筆作畫，且喜歡保持筆尖的尖銳，我認為這樣可以很精細地表現出各種色調。

109

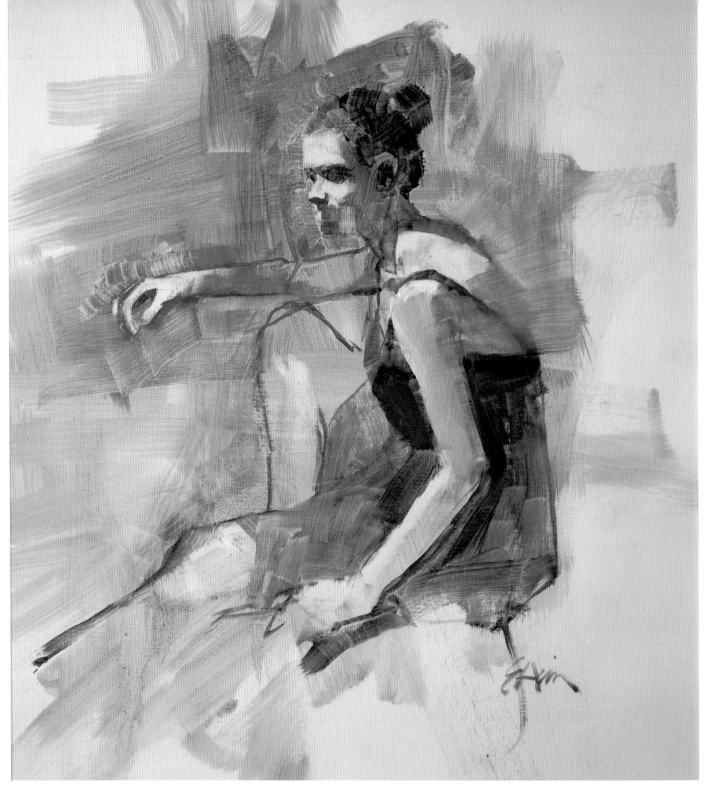

坐在綠色背景前的安妮｜艾米莉 ·希恩
材料：油畫、紙
尺寸：61cm×46cm

這張畫的每一筆都是用很稀薄的油彩和刷筆完成的。在開始寫生時，我在一張乾淨的帶有微小顆粒的膠板紙上先刷了一層底色，並用簡略的綫條勾畫出了對象，然後再用大塊面的筆觸確定了暗部色調，同時用帶有溶解油的筆洗出亮部。這種技法是非常放鬆的，因為任何錯誤都可以透過覆蓋、調整或用溶解液將其擦洗掉。與費時費力的油畫而相比，這種繪畫實在是太輕鬆了。畫這些畫是很有趣的，它們能讓我感到即時的滿足。

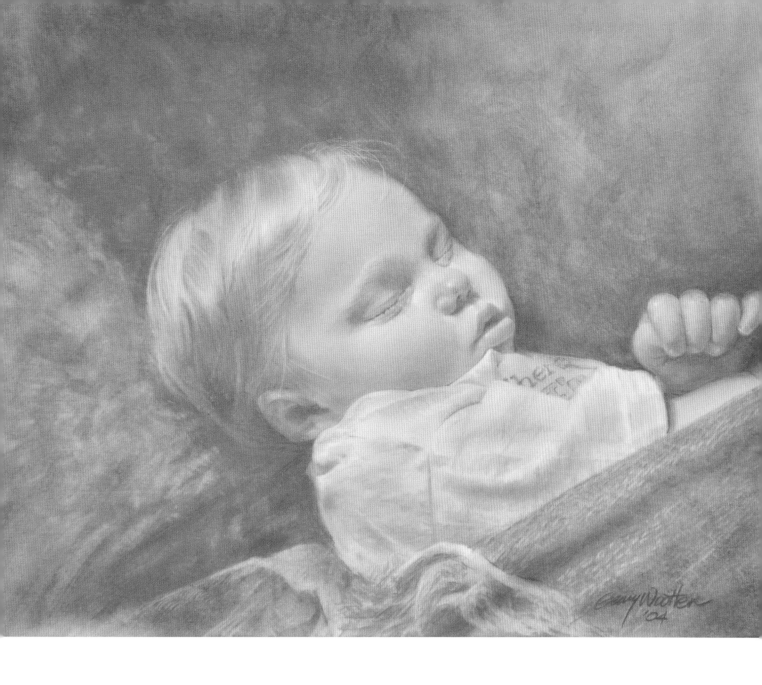

睡眠中的嬰兒｜蓋瑞・W・伍騰（Geary W.Wootten）

材料：鉛筆、光滑的布里斯托紙板（210gsm）

尺寸：28cm×36cm

我一歲的外孫正躺在家中的沙發上睡著了，趁機我拍了些照片並且畫了這張速寫。在我確定了最初的
輪廓之後，我用雪米布、紙巾和筆擦糅合了從暗部到亮部的所有色調。然後再用削尖的硬橡皮擦出非
常精細的線條，並在塑造過程中用軟橡皮進行大面積的擦拭，以控制畫面的透明度。此外，我還用表
現綢緞的方式處理了頭髮的光澤。我鍾愛的線條表現方式是我在1969年，第一年的藝術課程上學習到
的 一若隱若現的邊線。運用這種方法，畫家可以通過明暗對比呈現出邊線，並由此確定出形狀。這種
技法源自古老的荷蘭油畫大師。我的目標是在鉛筆素描中表現出油畫的質感。

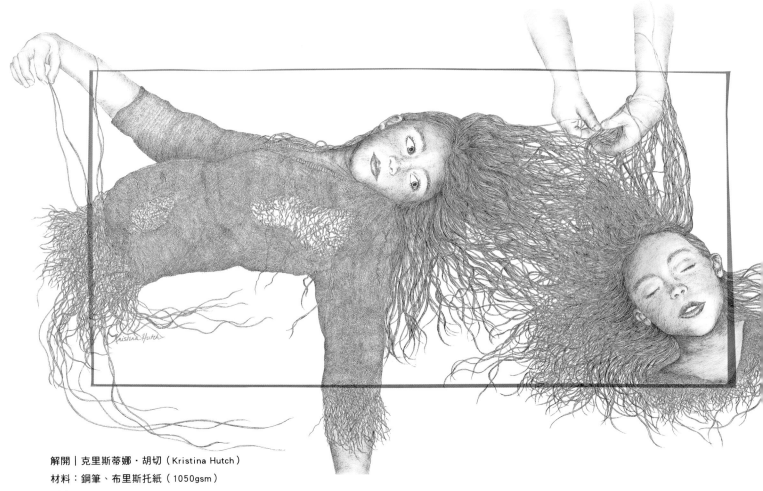

解開｜克里斯蒂娜・胡切（Kristina Hutch）
材料：鋼筆、布里斯托紙（1050gsm）
尺寸：56cm×94cm

這張畫的靈感來自趴在地板上的我的女兒：她的頭髮如瀑布般地在地板上鋪開，略帶憂愁的面孔激發了我創作的衝動。我拍了一些照片作為參考，然後便開始沉浸在刻畫如義大利麵條般的線條中。這件作品探尋了我們在追求生活的真實和完整意義時，自我內心中意識和無意識間的相互糾纏。我們經常需要解放那些舊有模式和預先設置的教條。成長之路總是崎嶇坎坷的，但最後你會綻放出錯綜複雜而又令人驚嘆的美麗。確實，描繪這些線條對我而言，就是一種冥想的方式。

克利斯 No.1（34周）｜約翰・P・斯莫勒考（John P.Smolko）
材料：彩色鉛筆、卡紙
尺寸：102cm×81cm

克利斯是我妻子所在學校的同事，她教二年級的學生。我問克利斯是否願意為我的系列作品充當模特兒。她非常感興趣，在她懷孕34周時，我和妻子替克利斯和她丈夫拍了一組照片。模特兒對她隆起的肚子感到非常自豪，我不得不承認在作品中表現這一部分會很有意思。我的繪畫是由各種自由塗畫的線條構成的。粗線條對比細線條、明亮的線條對比暗色線條，以此賦予線條無窮的色彩變化，這就是我藝術表現的基礎。

5 動物

面對挑戰｜泰瑞‧米勒（Terry Miller）

材料：鉛筆、布里斯托紙板

尺寸：20cm×48cm

我喜歡研究線的動感。在這張馬的素描中，我想要表現出人物正努力將往前奔跑的馬拉住的動態，在雙方對抗的過程中，地坪上激起了飛揚的塵土。

圍場的獵手——郊狼與野兔｜蘭達爾・M・杜特拉（Randal M.Dutra）

材料：油畫、亞麻布

尺寸：61cm×51cm

這張油畫的基本結構是建立在貫穿整個畫面的一條弧線上的。我用垂直、寫意的筆法表現出了田野上的乾草，且並沒有陷於對細節被動地描摹中。郊狼和野兔像兩個視覺焦點一樣引導著觀者的視線穿過了畫面，像這樣簡潔的整體構圖，其中所包含的東西必須要得到清晰地描述，這都依賴於如實地觀察。

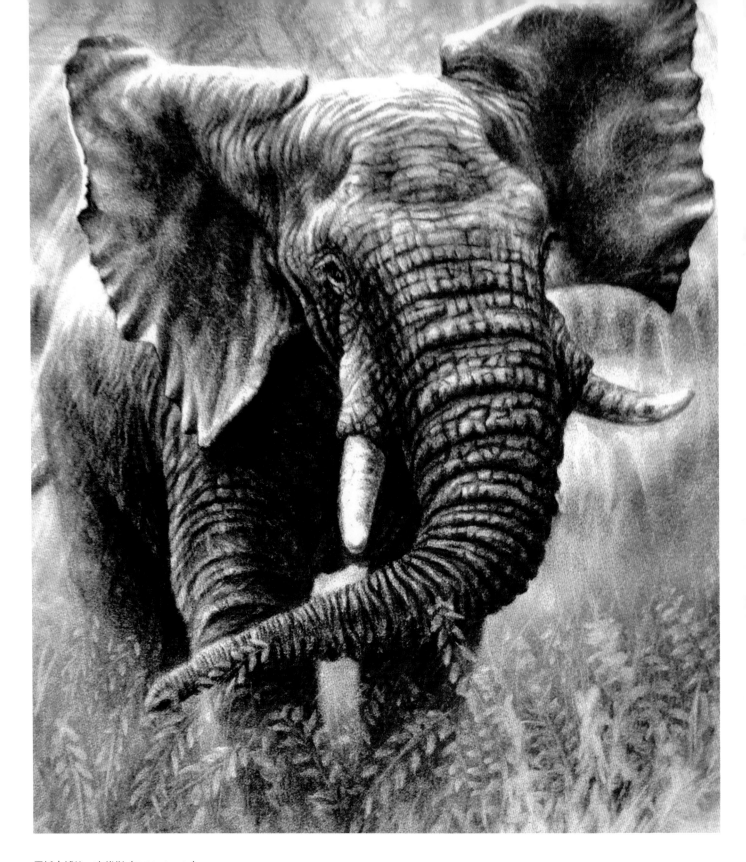

震撼｜博比‧李維斯（Bobby Lewis）
材料：炭精條、炭粉、油畫棒、墨水、橡膠黏合劑、無酸素描紙（210gsm）
尺寸：76cm×61cm

大象不但是神奇的動物，也是令人興奮的繪畫題材。表現它們褶皺的皮膚，尤其是捕捉其獨特的神情是
非常具有挑戰性的。我選擇使用了黑白畫來表現大象以及當我和它只有40英尺距離時所感受到的震撼。
我將注意力集中在了對大象質感、色調和線條的描繪上。我研發出了一種新的繪畫技術：用橡膠黏合劑
混合各種炭粉進行作畫，以表現出大象的獨特質感，重現了那天我所感受到的緊張情緒。

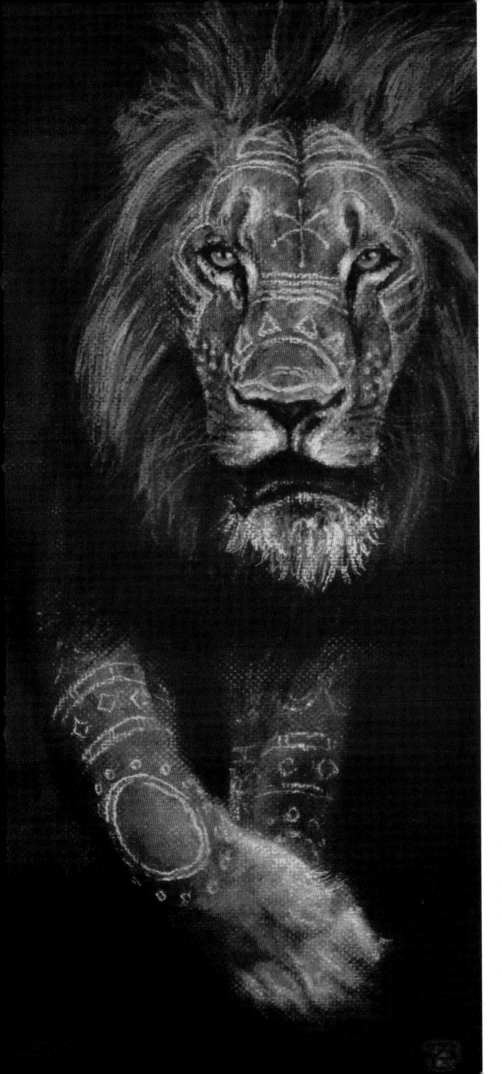

桑布魯的勇士｜博比·李維斯(Bobby Lewis)
材料：炭精條、炭粉、油畫棒、墨水、水彩、無
酸素描紙（210gsm）
尺寸：56cm×28cm

我想表現出雄獅作為非洲文化鮮明象徵的那種力
量。一個非洲部落的勇士會用一系列鮮艷的色彩、
服飾還有重要的精神符號來裝扮自己，以保護自己
的部落，對他們而言，保護部落是極具榮譽感的。
強大的雄獅被認為可以保護部落避開危險，我看到
了在雄獅與桑布魯勇士之間存在的非常相似的精神
品質。在這張重現桑布魯勇士精神象徵的作品中，
我使用了很多繪畫材料，包括油畫棒、墨水等。

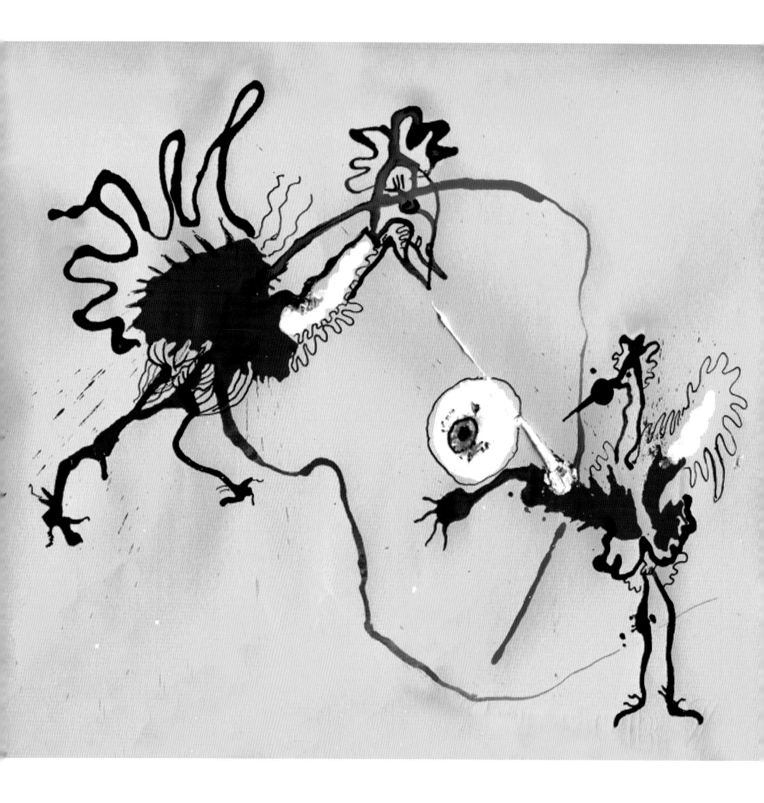

原諒我的眼睛｜賈內特·斯特拉耶（Janet Strayer）

材料：墨水、蘸水鋼筆、眼藥水滴劑瓶、白色修正液、紙

尺寸：20cm×25cm

在《原諒我的眼睛》中，富有活力、肆意揮灑的線條與對藝術及生活的凝思結合在了一起。畫中表現
的內容與一絲不苟的描繪正好相反，釋放出一種自發的快感。我用蘸水鋼筆、眼藥水滴劑瓶、墨點和修
正液塗抹的痕跡進行了繪畫，傳達出那些吸引我的強烈的"視覺交換"：快速、強對比的線條質感，
粗細不同的邊緣線及動感等。如今，藝術家原始的視覺經驗得到了解放，並以一種粗野、放肆的表現
形式漸漸流行起來。

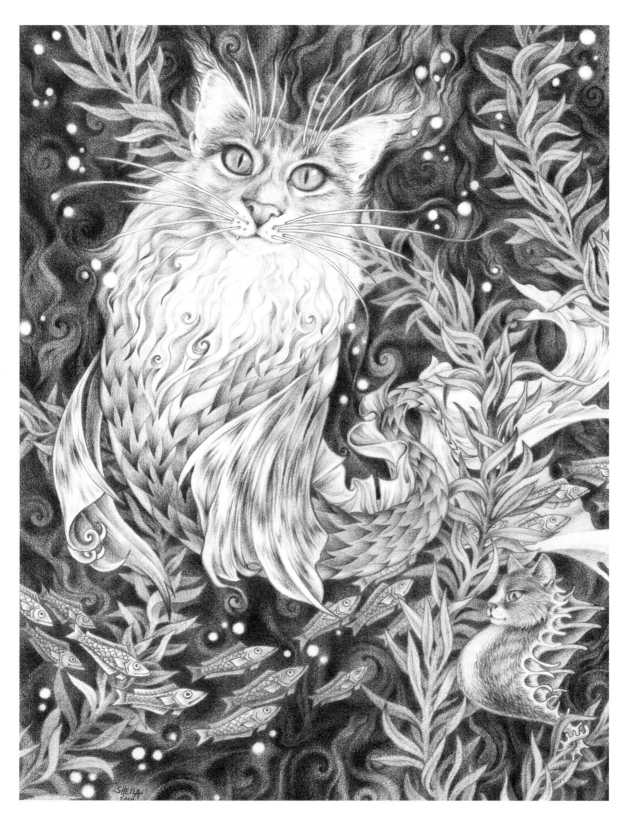

海貓｜希拉・瑞亞恩（Sheila Rayyan）
材料：鉛筆、紙
尺寸：30cm×23cm

《海貓》的靈感來自經常出現在雜誌上的緬因貓。我想以此為題材畫一張畫，但又不想把它表現得如普通寵物一般。我喜歡描繪它柔軟毛髮的質感，並將它逐漸同魚的形態結合在了一塊。它那如皮毛般的魚鰭在末端的尖角處轉變成了貓的利爪，就像小海馬一樣。我喜歡描繪圖案和表現紋理，所以我把背景處理成了暗色的水渦和升起的水泡狀。我用海藻和群魚作為構圖元素，為作品增添了動感。

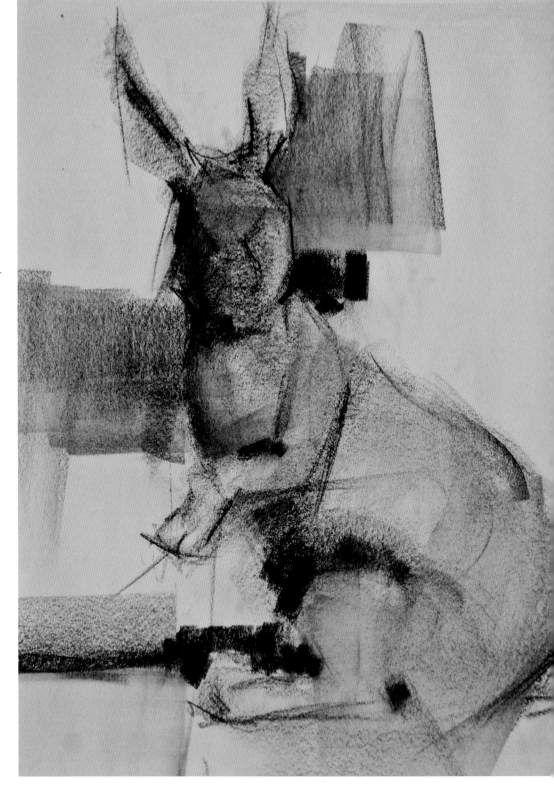

當直覺襲來時，速寫是很棒的
表現方式，在運筆之間，請不
要有任何猶豫。
——弗蘭基·約翰遜(Frankie
Johnson)

線是形的實質。 —— 亞納·約科(Jana Jonker)

兔子速寫｜弗蘭基·約翰遜
材料：木炭棒、白報紙
尺寸：36cm×28cm

這張速寫是我在畫室寫生石膏模型時完成的。我用木炭棒塗抹出淡淡的、柔和的大塊面筆觸，塑造出
兔子的形體。再用木炭棒的邊緣，刻劃出兔子結構的轉折。我不停地移動手臂以保持線條的流動感，
且排除任何減緩節奏的干擾。最後，我用一塊柔軟的海綿揉擦了木炭筆的筆觸，使一些大的塊面能
柔和地過渡。

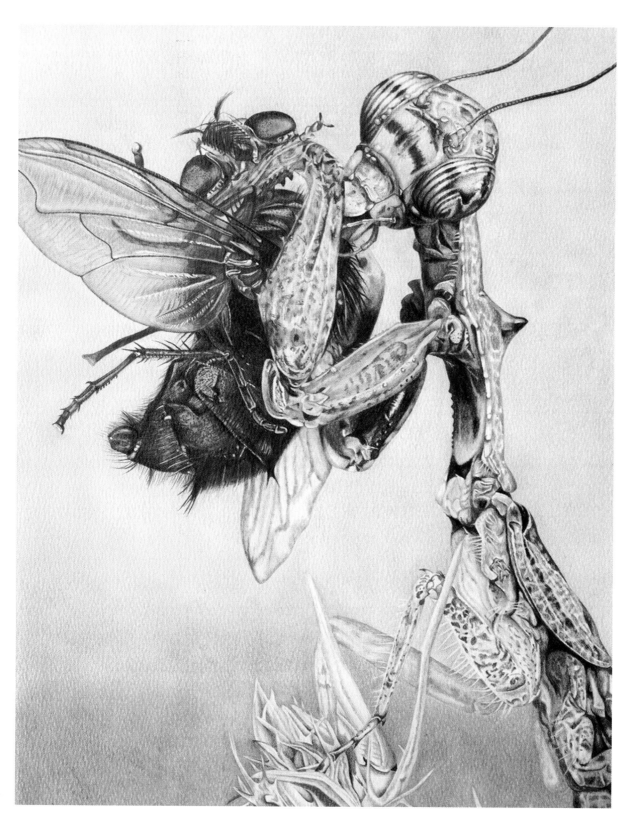

螳螂的美食｜亞納‧約科(Jana Jonker)

材料：鉛筆、紙尺

尺寸：41cm×27cm

這件作品的靈感源自我對自然的熱愛，尤其是那些很小的生物，我喜歡用一種放大的形式來表現這些生物，這會呈現出很多容易被忽略的細節。我用照片作為參考，用不同深度的鉛筆進行描繪。我會從背景開始，由下往上地慢慢繪畫，直到將全部細節都逐一刻畫完成。我喜歡用紙巾、海綿和軟布，在某些地方揉擦鉛筆痕跡，以製造出平滑的畫面效果。我會投入大量精力在細節上，力求創造出一幅逼真的藝術作品。

"沒有什麼是不重要的，絕對沒有。"
——薩姆埃爾・T・科勒瑞杰(Sanuel T.Coleridge)

藍色盛裝｜艾倫・埃亨伯格
材料：色粉筆、水溶彩色鉛筆、白堊筆、紙
尺寸：30cm×30cm

去年春天，我開著裝滿繪畫工具的車四處兜風，想在路上尋找一些創作靈感。因為我明白，靈感是可遇不可求的。本想去尋找一些宏大的主題，結果反被一隻看起來不那麼顯眼的藍色小鳥雕塑吸引了，它被陳列在密西根的一家野生動物店裏。我所面臨的挑戰是為這件雕塑創造出與眾不同的線條，那是件純粹的商業產品，完全不同於我們所熟悉的鮮活的小鳥。直到完成時，我才真正意識到對於眼睛的刻畫是賦予它生命的關鍵，這個點睛之處的刻畫體現在整個作品中，讓畫面更栩栩如生。

華麗的裙擺｜艾倫・埃亨伯格
材料：色粉筆、水彩鉛筆、白堊筆、紙
尺寸：30cm×30cm

漫長的冬季意味著什麼？日復一日地在寒風和大雪中往返於校園間，手裏拿著文件夾，突然一段美妙的歌聲穿透了冰冷的空氣。我一下子意識到這首曲子好似神靈的造訪，我每天都在尋覓他的蹤跡 —一抹紅色點亮了陰冷的天空。在我的藝術求學路上，他好像始終指引著我。30歲以後這些看似無關緊要的東西進入了我的創作中。

我鍾愛的線條是那些如竊竊私語般的 —即使不是一目了然的，但也足以能聽到那些被傳遞出來的信息。——艾倫・埃亨伯格

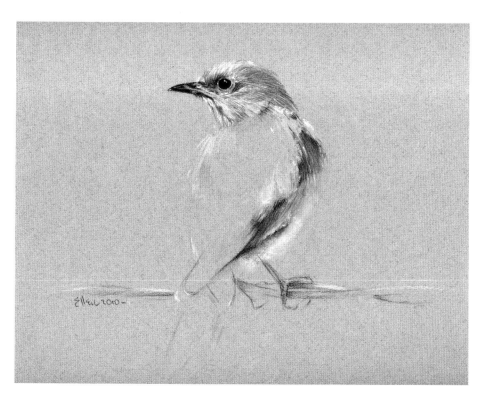

遙望星空｜艾倫・埃亨伯格
材料：色粉筆、水彩鉛筆、白堊筆、色粉筆、紙
尺寸：30cm×30cm

當我畫鳥時通常會先畫眼睛的部分，然後再在上面添加一些我認為必要的細節。順著舒服的手勢，我會先用色粉筆擺出大塊面的筆觸作為底色。在這基礎上再添加的層次都是用硬的、尖銳的工具，如水彩鉛筆或炭筆來完成的。畫面下端需要一個更加柔軟的工具，因此我改用了較軟的色粉筆進行描繪。運用各種不同的線條是保持畫面生動的關鍵。

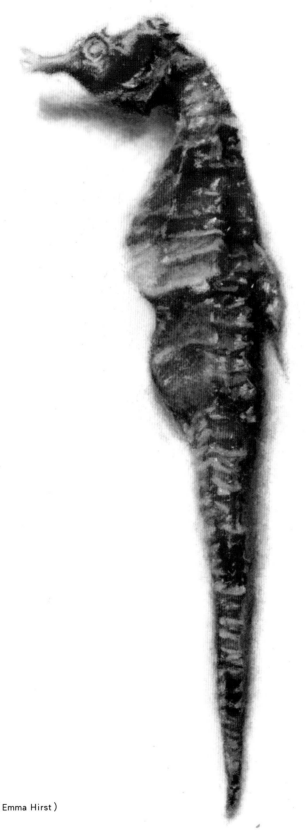

色彩斑斕的小精靈｜埃瑪・亨斯特（Emma Hirst）
材料：木炭、色粉筆、紙
尺寸：10cm×17cm

這張畫的靈感來自韋斯・安德森（Wes Anderson）影片《水中生活》裏的一個虛構出來的生物。我一下子被這些出現在影片中的小精靈吸引了，於是有了想將它們表現在我作品中的想法。從各種資料中我挑選出一些相關的部分組合了這個生物的面貌。我的目的是逼真地表現出這種生物 —讓它看起來就如同真實存在一樣。我故意將對象安排在靠近畫面的頂端，希望觀者能將注意力集中在這個小精靈身上弧形形態的微妙色彩和質感變化上。

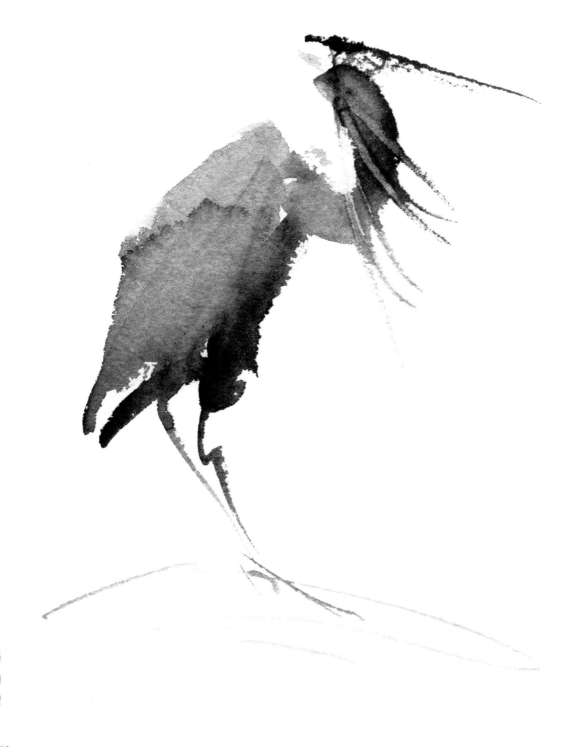

一根好的線條可以表現出
準確的結構以及微妙的輪
廓。—— 布蘭達 · 貝爾
（Brenda Behr）

蒼鷺｜布蘭達 · 貝爾
材料：水彩、紙
尺寸：23cm×15cm

我花了一整天時間沿著密西西比河河岸寫生。在回家的路上，我注意到一隻漂亮的灰色蒼鷺非常安靜地停在河邊的一根
圓木上。5分鐘過去了，這只鳥還停在那兒。在我畫它的時候，它並沒有察覺到我。當我剛開始學習水彩畫時，我曾研究
過一段時間的日本水墨畫的用筆技法。我並不想成為這種類型的畫家，但它對提高我控制畫筆的能力和掌握簡約的筆法
十分有用。值得一提的是，這種用筆技法雖看似簡單，但却能表現出最多的內容。

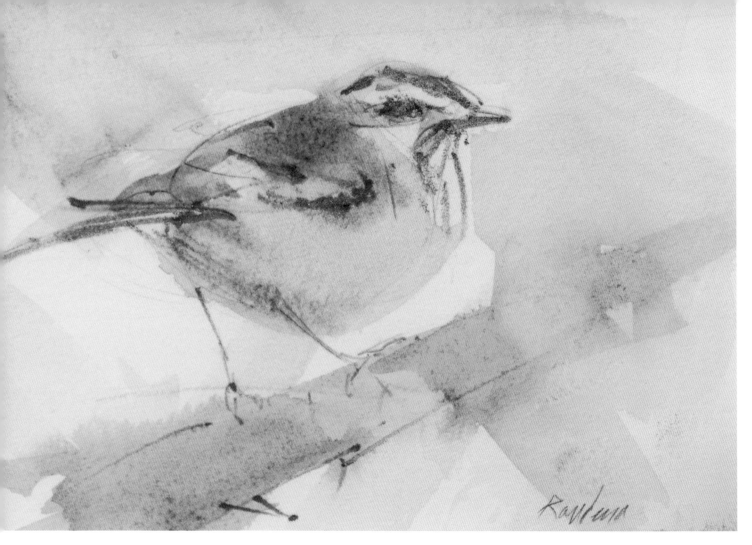

金冠鸚鵡｜蘭登納‧B‧華爾斯（Randena Walsh）
材料：鉛筆、墨水、水彩、水彩紙
尺寸：8cm×11cm

在畫室裡，我用放鬆而富有動感的線條，穿插使用鉛筆、墨水和水彩，根據一張金冠鸚鵡的照片畫了這張畫。我有選擇地刻畫了細節，且留下一些尚未完成的區域，暗示出小鳥敏捷的動作。

我喜歡鉛筆、墨水、水彩顏色在熱壓水彩紙上畫過的感覺。 —蘭登納‧B‧華爾斯

赫頓的燕雀｜　蘭登納‧B‧華爾斯(Randena B.Walsh)
材料：鉛筆、墨水、水彩、水彩紙
尺寸：14cm×17cm

我在畫室裡根據一張以前拍的照片畫了這張《赫頓的燕雀》。我先用一些動感的線條畫出了大致的輪廓，接著用水彩和水彩鉛筆表現出小鳥柔軟的身體及邊上的嫩枝。最後我再用針管水筆畫眼睛，用速寫鋼筆畫上暗色的羽毛。

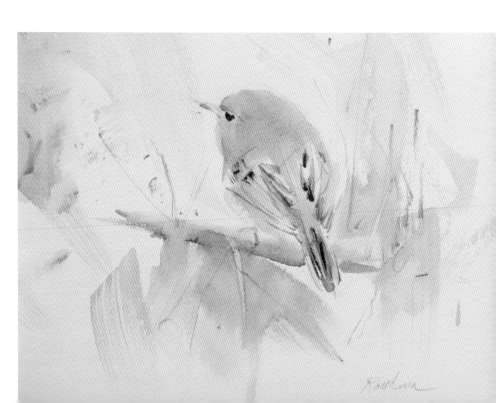

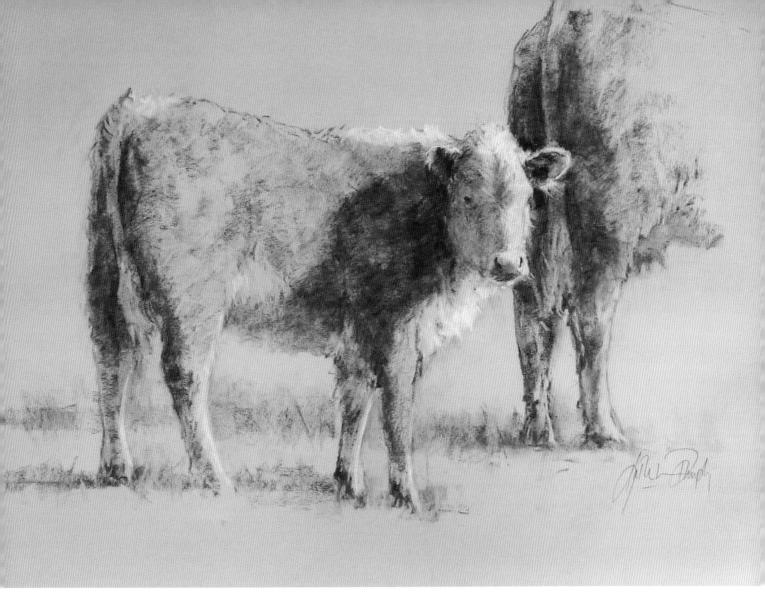

線是所有優秀作品的基礎，是剔除了色彩的繪
畫。——卡特林·杜菲(Karhleen Dunphy)

依偎｜卡特林·杜菲(Kathleen Dunphy)
材料：木炭、白堊筆、紙
尺寸：38cm×66cm

如果繪畫工具不在車上，我是絕不會出門，我都記不清有多少次我原本打算出去辦事，最後却是以在途中
畫畫收場。在開車從加利福尼亞中心山谷前往薩科拉門托機場途中，我看到一頭小牛犢夾雜在一群正在吃
草的奶牛中間。我猛踩殺車快速掉頭停下，盡可能快地勾畫出對象並拍下照片。絕不能錯過這麼好的繪畫
素材。儘管最後我不得不跑著去趕飛機，但在我的速寫本裏已經很踏實地存放著日後可以在畫室裡激發創
作靈感的素材了。

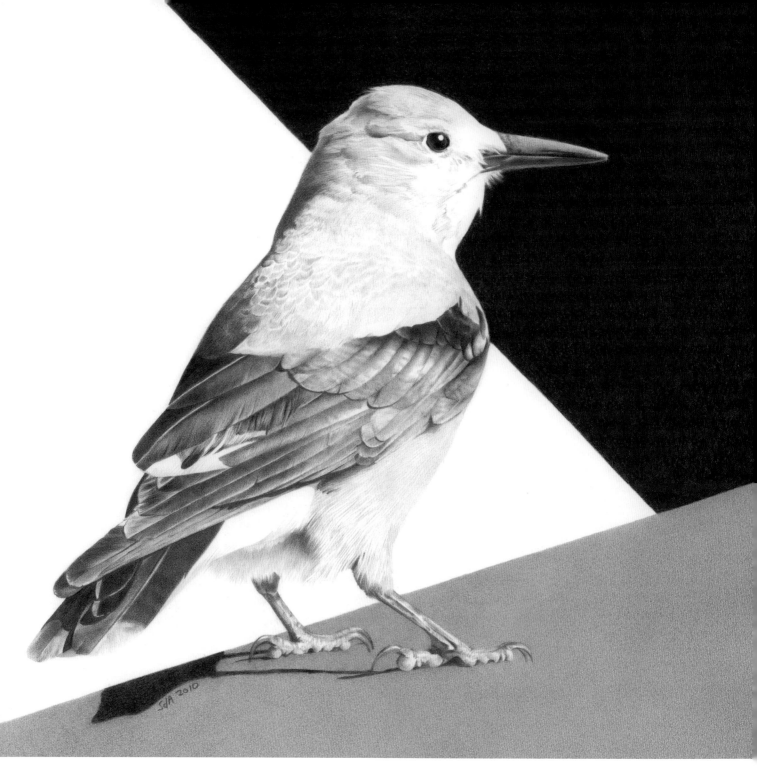

如果我喜歡上了構圖中的輪廓線——"骨架"，那麼我知道我也一定會喜歡上最終完成的這件作品的。——休・德萊利・阿岱爾 (Sue Delearie Adair)

灰色的陰影｜休・德萊利・阿岱爾
材料：鉛筆、彩色鉛筆、紙
尺寸：27cm×29cm

《灰色的陰影》這件作品的靈感來自我工作室裡幾張與岩石牆壁有關的照片。位於前景的這塊牆壁為幾何圖形，我故意增加了一塊更深的灰色圖形，以突出其對比效果，並保持了畫面的平衡。這兩塊三角形的圖形是用兩層彩色鉛筆和石墨鉛筆完成的。我用彩色鉛筆畫完了整隻鳥，岩石山國家公園的科拉克啄木鳥，它的翅膀、尾翼和爪子是非常特別的。《灰色的陰影》不單單是幅彩色的畫作，更值得驕傲的是，我在其中運用了大量豐富的灰色調 —多種冷色、暖色和法蘭西灰的結合。

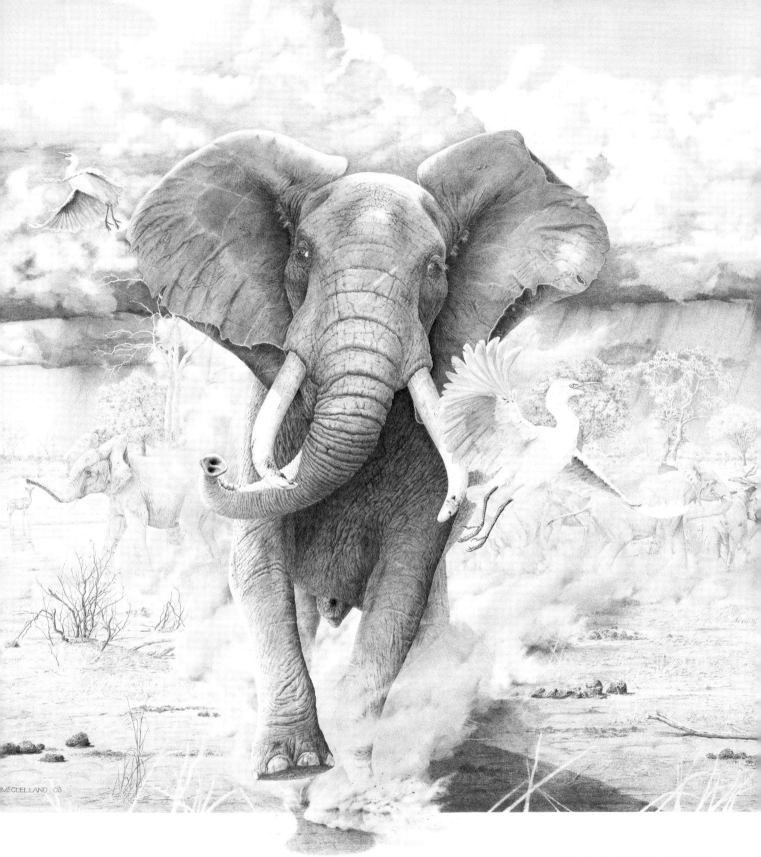

憤怒的大象｜科瑞斯·邁克雷蘭德
材料：石墨鉛筆、彩色鉛筆、丙烯紙
尺寸：70cm×79cm

這張畫描寫了一頭受了驚嚇的雄象發了瘋似的正在向前衝。我用2H到9B的鉛筆在360gsm的丙烯紙上完成
了這幅作品。我喜歡用繪畫來講故事，我經常會先畫一個粗稿，即根據想像和我在非洲考察野生動物的經
驗設計一個情節。為了能夠準確地表現對象，我還會用很多照片和旅行速寫作為參考，當然我對動物行為
的瞭解在創作中也是非常重要的。

繪畫就像在演奏音樂一樣，令人著迷。
——賴米奇(Mitzi Lai)

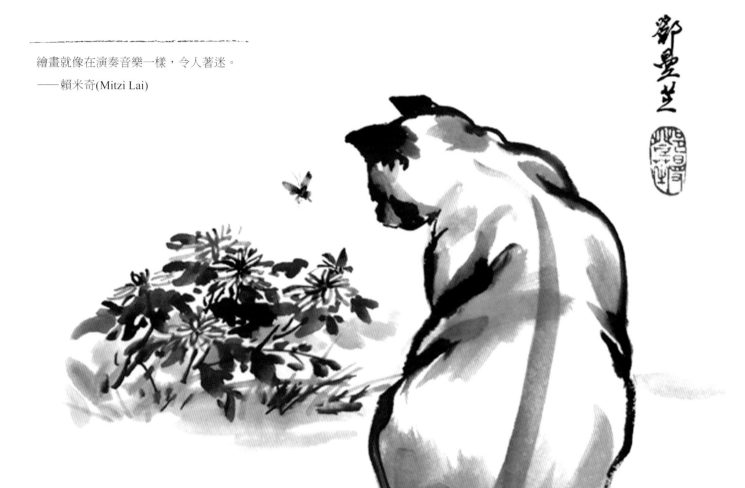

玩耍的貓｜賴米奇
材料：中國墨、水彩、宣紙
尺寸：71cm×58cm

這是一張用毛筆在吸水性很強的宣紙上完成的中國畫。其筆法所包含的不僅僅是線條的勾勒而且還風格化
地表現出了對象的陰影和質感。每一根線條都極具活力和力度，就如同小提琴演奏者手中的弓弦一樣：透
過不同的運動、壓力、速度、節奏表現出了藝術家的情緒。我用大量描繪鄰居家貓的速寫作為參考，用線
條流露出我所想表達的情感和精神。

富有動感的線條猶如中性粒子，它的運動速度據說超過了光；在藝術家有時間思考之前，線條已經完成了，它具有一種充滿活力的自發性。—伯尼·約羅斯(Bonni Joloss)

酣睡的貓｜伯尼·約羅斯
材料：鋼筆、墨水、速寫本
尺寸：13cm×20cm

翻閱這些具有終身價值的速寫本，我發現很多珍貴的記錄，比如這張描繪我的貓在太陽下休憩的畫。這張畫是我用針管筆花了幾分鐘的時間留在速寫本上的。我將這張畫在Photoshop軟體裡略加調整，在作品的背面留下了日誌。很多年來，我和家人分享了很多貓咪帶來的快樂，它們一直是我藝術創作的靈感和樂趣來源。惠斯勒·貝蒂斯（Wesley Bates）曾經說過：「有貓的家庭完全不需要什麼雕塑作品。」

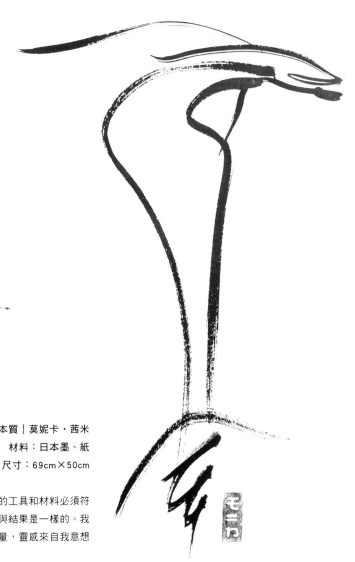

線無處不在，它是我藝術創造歷程的路徑和基礎。—莫妮卡·茜米(Monika Cilmi)

線的本質｜莫妮卡·茜米
材料：日本墨、紙
尺寸：69cm×50cm

這張畫是我在工作室裏按照一套特殊的儀式完成的，在這個過程中所有的工具和材料必須符合規範，合乎精神和體力的操練（呼吸和注意力）。這個過程的重要性與結果是一樣的。我使用日本墨和筆創出了流暢且快速的動感畫面，象徵了線的運動和能量，靈感來自我意想中的形與組合。

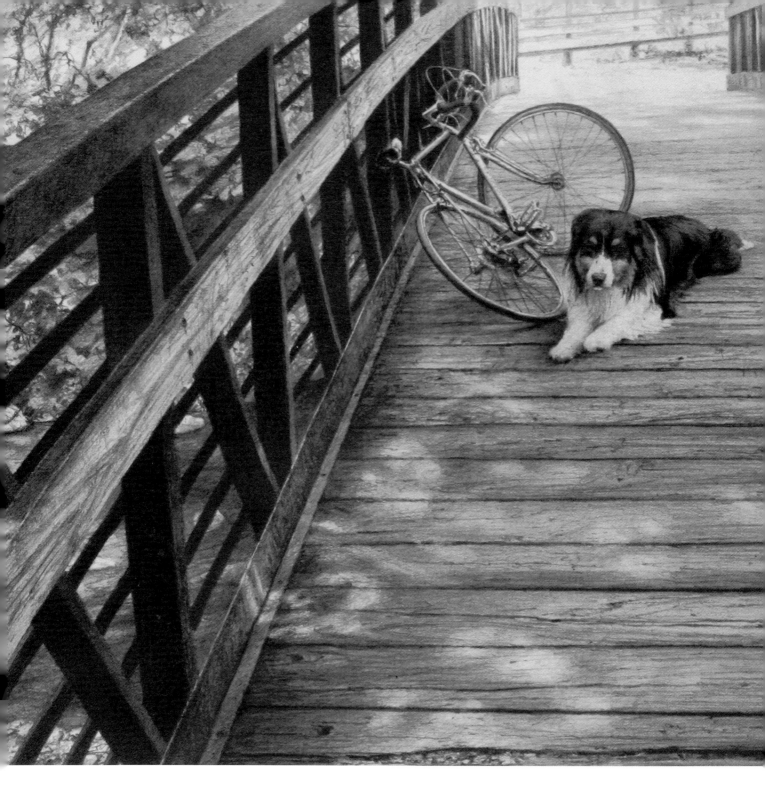

等待開始的遊戲｜泰瑞·米勒

材料：鉛筆、布裏斯托紙板

尺寸：25cm×33cm

我曾在畫室裡鑽研過線的動勢。在《等待開始的遊戲》中，我強調了線的張力和對比。這張描繪我朋友的狗的作品比較平靜，拱橋上線形的推移引導觀眾的目光聚焦在了畫面的主角上。輪廓分明的圓弧形自行車車輪阻斷了這種視覺推移，我希望這可以使觀眾的目光停留在我所希望的位置上，而不是繼續移向朦朧模糊的遠方。

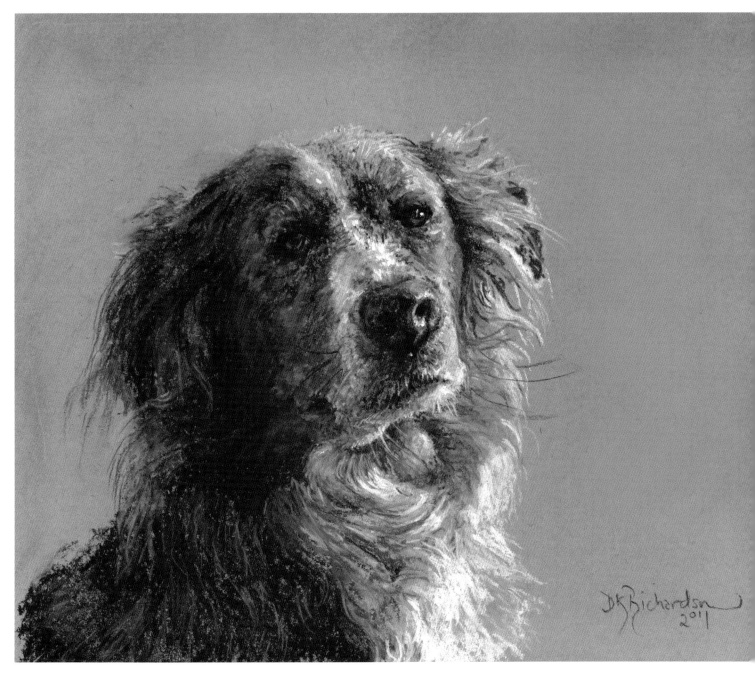

線對我來說就是那些美妙的變化 —當色粉筆落在紙面上時，
筆觸會由粗獷凌亂逐漸轉變為精細明確。—D.K.里查德森
(D.K.Richardson)

布隆迪(Brodie)｜D.K.里查德森
材料：色粉筆、彩色紙
尺寸：23cm×30cm

夏日強烈的陽光照射在澳大利亞布隆迪牧羊犬如山鳥般的皮毛上，就如同光在舞蹈一樣。當我用相機
捕捉時，它是如此的順從平靜，如同一個犬儒主義者。我裁切了照片，採用滿幅構圖，並選用了棕色
底的畫紙，因為深色背景不易於呈現出布隆迪身上的線條和毛髮質感，這很關鍵。繪畫時，我將色粉
筆橫臥下來，我認為只有這樣才能體現出這種材料的靈活性，可以讓我更好地捕捉到光線的跳動以及
布隆迪的個性和它漂亮的外形。

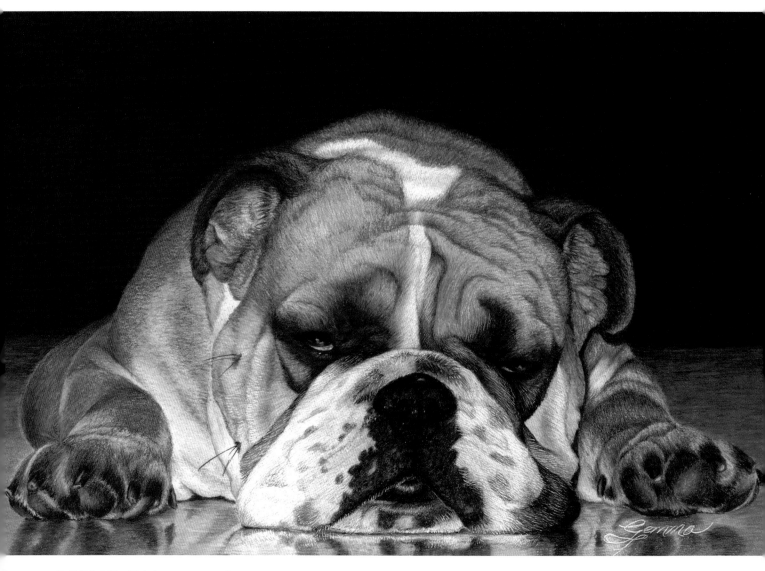

格利佛｜杰瑪・嘉玲（Gemma Gylling）
材料：彩色鉛筆、紙
尺寸：41cm×51cm

我所有的作品都是在工作室裏根據照片完成的。當我還是個小姑娘的時候，就開始描繪動物了，每當看到那些動物形象躍然紙上時，真是令人興奮啊！它們柔軟的皮毛，機靈的眼神，寒冷早晨呼呼冒著熱氣的鼻子，這些都激發了我創作的靈感。我鍾愛彩色鉛筆的透明度，因為它可以一層又一層地疊加形成深度和逼真的效果。我經常會用20個色層來精確地捕捉我所觀察到的內容。在這件作品中，我沒有運用任何水溶技法，完全只用了彩色鉛筆進行描繪，同時還在某些地方運用了壓印的手法。格利佛是一種個性鮮明的英國牛頭犬，它很樂意做模特兒除非是它在過程中睡著了，看上去就好像在說："討厭……哥們都快睡著了。"

巴亞尼(Bayani)——菲律賓老鷹｜蒂安妮・菲爾斯埃科
（Diane Versteeg）
材料：版畫、泥版
尺寸：36cm×28cm

在上世紀80年代早期，我自願參加了一個考察菲律賓明達淖（Mindanao）山區菲律賓老鷹的研究項目，在那裏我們參觀了位於達沃（Davao）的菲律賓老鷹中心。巴亞尼是掠食性鷹類中的一種，30年後，我最終嘗試用版畫表現了它們精緻的羽毛和銳利的眼神。

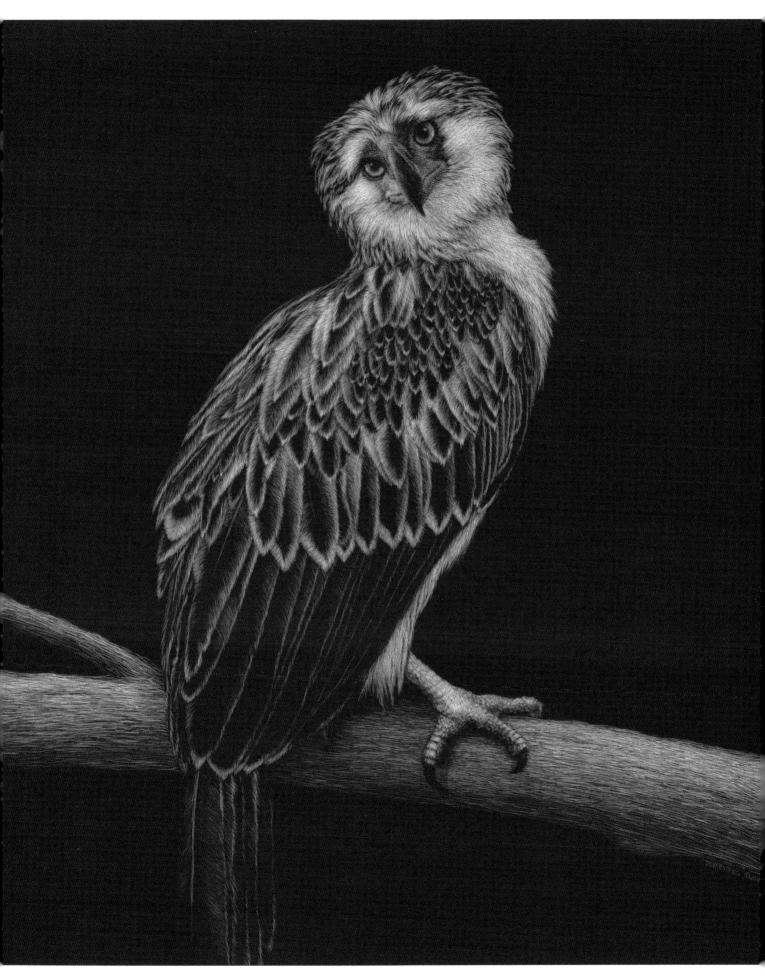

國家圖書館出版品預行編目資料

多變的線條 / 瑞秋.魯賓.沃爾夫(Rachel Rubin Wolf)編著；
　韓子仲譯. -- 初版. -- 新北市：新一代圖書, 2016.03
　面；　公分. -- (繪畫大師寫實創作解析系列)
　譯自：Strokes of genius. 4, the best of drawing :
exploring line
　ISBN 978-986-6142-68-0(平裝)

　1.繪畫 2.畫論 3.藝術欣賞

　940.7　　　　　　　　　　　　　104027003

繪畫大師寫實創作解析系列

多變的線條
Strokes of Genius 4 : Exploring Line

作　　　者：瑞秋·魯賓·沃爾夫（Rachel Rubin Wolf）

譯　　　者：韓子仲

發 行 人：顏士傑

校　　　審：劉國正

編輯顧問：林行健

資深顧問：陳寬祐

資深顧問：朱炳樹

出 版 者：新一代圖書有限公司

　　　　　新北市中和區中正路908號B1

　　　　　電話：(02)2226-3121

　　　　　傳真：(02)2226-3123

經 銷 商：北星文化事業有限公司

　　　　　新北市永和區中正路456號B1

　　　　　電話：(02)2922-9000

　　　　　傳真：(02)2922-9041

印　　　刷：五洲彩色製版印刷股份有限公司

郵政劃撥：50078231新一代圖書有限公司

定價：580元